이용선의
연인 캘리그라피

[내 사람에게]

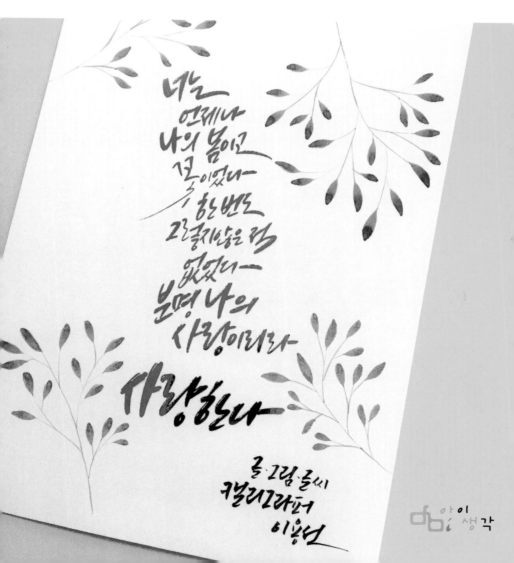

너는
언제나
나의 봄이고
꽃이었다—
한 번도
그렇지 않은 적
없었다—
분명 나의
사랑이어라
사랑한다

글·그림·글씨
캘리그라퍼
이용선

표지 작품 '디지털 캘리그라피'
디지털 캘리그라피 후 포일 캘리그라피로 작업

이용선의 연인 캘리그라피 [내 사람에게]

| 만든 사람들 |
기획 실용기획부 | **진행** 한윤지 유명한 | **집필** 이용선 | **편집 디자인** studio Y | **표지 디자인** studio Y

| 책 내용 문의 |
도서 내용에 대해 궁금한 사항이 있으시면,
디지털북스 홈페이지의 게시판을 통해서 해결하실 수 있습니다.

디지털북스 홈페이지 : www.digitalbooks.co.kr
디지털북스 페이스북 : www.facebook.com/ithinkbook
디지털북스 카페 : cafe.naver.com/digitalbooks1999
디지털북스 이메일 : digital@digitalbooks.co.kr
저자 이메일 : 82ryan82@gmail.com
저자 인스타그램 : @calligrapher_ryan
저자 블로그 : blog.naver.com/calli_byryan

| 각종 문의 |
영업관련 hi@digitalbooks.co.kr
기획관련 digital@digitalbooks.co.kr
전화번호 02 447-3157~8

저자의 말

안녕하세요? 캘리그라퍼 이용선입니다.

그동안 여러 상업적인 글씨를 쓰며 몇 번의 작품 전시를 위한 작업이나 행사를 진행 해왔지만, 이렇게 속마음을 글씨를 통해 보여주는 작업을 해볼 기회가 많지 않았던 것이 사실입니다. 셰프 님들 중 상당수가 집에서는 요리를 잘 하지 않는 것처럼, 저 역시 주변에는 그리고 '내 사람에게'는 오히려 글씨를 많이 써주지 못했던 것이 사실입니다. 작은 손편지한 장, 오랜만에 받아본 직접 쓴 크리스마스 카드 한 장에도 사람의 마음이 쉽게 동하는데도 말이지요.

캘리그라피는 디지털 시대를 살아가는 우리에게 아날로그 감성을 접할 수 있게 해주는 가장 가까운 방법이라고 생각합니다. 이러한 아날로그 감성은 디지털 캘리그라피라는 이름으로 새로운 한 걸음을 옮기고 있는데요, 디지털과 아날로그를 넘나들며 나의 감정을 가장 솔직하게 표현할 수 있는 캘리그라피를 통해 '내 사람에게' 마음을 전해보세요.

나의 감정과 감성을 보여줄 수 있는 솔직한 글을 솔직한 필체를 통해 전달할 수 있는 중간다리 역할을 하는 캘리그라피, 단순히 '남들처럼 잘 쓰고싶다'가 아닌 '나만의 개성이 묻어나는' 글씨를 쓰실 수 있길 바랍니다.
캘리그라피 자체에 대한 관심으로 자형의 습득을 위한 서적이나 팁을 주는 여러 책들이 나와있습니다. 이 책을 통해 단순한 캘리그라피 기술의 습득에서 잠시 벗어나 내 사람에게 해주고 싶은 말들을 캘리그라피를 통해 살펴보는 시간이 되었으며 좋겠습니다.

감사의 말
이 책이 나오기까지 이끌어주신 이산선생님께 감사드리며, 한 팀이라는 생각으로 끝까지함께 해준 출판사에도 감사를 드립니다. 캘리그라피의 시작부터 지금까지 언제나 한결같이 응원해주시는 부모님과 항상 믿고 곁에 있어주는 그녀에게 감사의 말을 전합니다.

캘리그라퍼 이용선

contents

4 # 디지털 캘리그라피

5 # 앱 합성

도구

세상 누구보다 자신있게 말할 수 있어
널 정말 사랑해

캘리그라피란?

캘리그라피(Calligraphy)는 그리스어 Kalligraphia에서 유래된 말로 아름답게 표현된 글씨를 뜻합니다. 한때 우리나라 사전적 의미에서는 '서예'로 해석되었는데 현재는 글씨를 써서 아름답게 표현하는 것을 통칭하여 말하고 있습니다.

서체와 캘리그라피의 가장 큰 차이점은 개성을 중요하게 여긴다는 점으로 기계적인 글씨(폰트)와 달리 직접 손으로 써서 표현하여 글씨를 쓴 사람의 개성이 고스란히 묻어나는 것이 가장 큰 특징이라 할 수 있습니다.

이러한 캘리그라피를 전문적으로 하는 사람을 캘리그라퍼, 캘리그라피스트, 캘리그라피 작가 등으로 부르고 있습니다. 캘리그라퍼는 작가 각자의 성향에 따라 작품성을 위주로 작업하며 전시를 목적으로 작품활동을 하는 작가와, 상업적인 글씨를 쓰며 광고, 음반, 영화 및 행사 등에 필요한 글씨를 쓰는 작가로 나뉜다고 할 수 있는데 양쪽 성향의 작업을 병행하는 것이 일반적입니다.

다양한 캘리그라피 도구

사실 캘리그라피 도구를 소개하는 것은 큰 의미가 없습니다. 이 말은 글씨를 쓸 수 있는 모든 도구가 캘리그라피 도구로서 사용된다는 의미입니다.

처음 시작하는 분들을 위해 몇 가지 도구를 소개해드리면, 우선 가장 많이 쓰이는 붓이 있을 수 있습니다. '캘리그라피 붓'이라는 이름으로 판매되고 있는 많은 붓들이 있지만 이는 요즘에 들어서 생긴 것으로 '캘리그라피 붓'이 따로 존재하는 것은 아닙니다. 하지만 글씨의 크기나 처음 붓을 접하는 사람의 입장에서 글씨를 좀 더 편하게 쓰기 위한 붓의 크기는 호(붓의 모)의 길이가 5센티 미만, 그 둘레가 1센티 미만인 붓을 많이 사용하고 있습니다. 모의 종류에 따라서도 다양하게 나뉘게 되는데 양모로만 이루어진 붓은 초보자가 다루기 쉬운편은 아닙니다. 탄력이 좋은 황모와 양모가 섞여있는 겸호필을 추천합니다.

개인적으로는 붓을 사용하여 글씨를 쓰는 방식을 추천하지만, 사실 붓을 사용하여 글씨를 쓰기에는 어려운 점이 많습니다. 모포를 깔아야하고 긴 화선지나 먹물, 문진 등 준비해야할 것들이 많은 것이 사실이기 때문입니다. 이러한 이유로 붓펜을 이용하여 글씨를 쓰는 분들이 많아지고 있습니다. 펜타입으로 휴대가 간편하며 종이의 제약 없이 노트, A4용지, 연습지 등에 언제, 어디서든 글씨를 쓸 수 있다는 장점이 있기 때문입니다. 붓펜의 종류 또한 다양하여 어떤 붓펜을 선택하느냐에 따라 다양한 글씨 표현이 가능합니다.

도구 설명

1. 붓

캘리그라피를 위해 사용되는 도구 중 가장 많이 쓰이는 것으로 겸호필을 자주 사용합니다. 겸호필은 부드러운 양모와 탄력이 좋은 황모를 섞어 만들어 부드러운 글씨는 물론 힘있는 글씨에도 적합합니다. 초보자가 사용하기에 가장 무난한 붓이라고 할 수 있습니다.

2. 붓펜 ①

펠트 타입 붓펜은 쉽게 접할 수 있는 붓펜의 종류로 연성 플라스틱처럼 느껴지는 재질입니다. 아무래도 펜 타입이다 보니 붓의 모에 적응하기 힘든 초보자들이 쉽게 다룰 수 있는 도구죠. 값이 싸면서도 다양한 형태의 글씨를 표현 할 수 있는데, 특히 필압을 조절하여 글씨를 써보기 좋은 도구입니다.

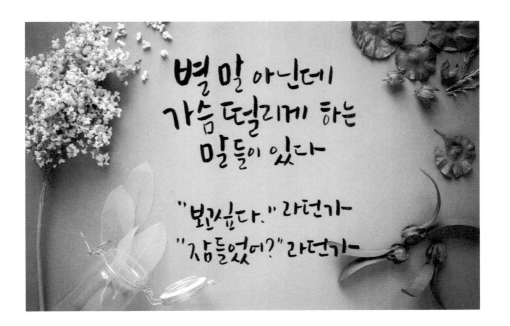

3. 붓펜 ②

모 타입으로 되어있는 가장 많이 사용되는 붓펜 중 하나입니다. 모 타입의 형태를 띄고 있어 붓으로 쓰는 모양새를 가장 비슷하게 표현할 수 있습니다. 그러면서도 휴대가 간편하여 인기가 많은 도구입니다.

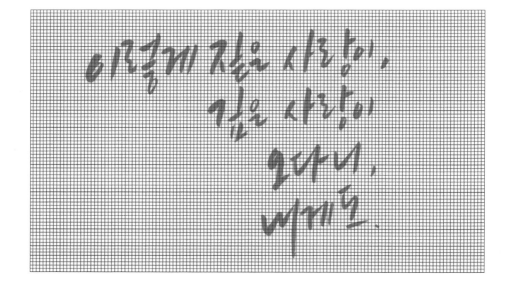

4. 나무젓가락

목필로 써서 나타내는 글씨를 가장 쉽게 표현해 볼 수 있는
도구입니다. 알아둘 것은 나무젓가락을 꺼내 그대로 사용하
는 것 보다는 글씨를 쓸 부분을 물로 충분히 적신 후 먹물을
젓가락 속에 머금을 수 있게 해주는 것이 포인트라는 점입니
다. 각진 글씨는 물론 흘림에 이르기까지 다양한 표현이 가
능하며 먹 방울이 나무젓가락에 맺히면서 생기는 자연스러
운 필압이 나무젓가락 글씨만의 특징적인 표현법이라고 생
각합니다.

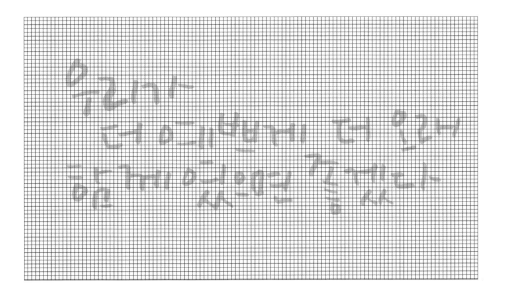

5. 딥펜(만년필)

펜촉 끝에 잉크를 찍어 종이 위에 써내려 갈 때 들리는 '사각 사각'하는 소리로 아날로그 감성을 가장 잘 건드리는 도구라고 생각합니다. 펜의 형태에 따라 다양한 글씨 형태로 표현할 수 있는데, 가장 쉽게 구별 할 수 있는 방법은 닙의 종류가 연성닙인지 중성닙인지로 구분하는 것입니다. 연성닙의 경우 닙이 부드러워 조금만 힘을 줘 누르면 피드가 벌어지면서 굵은 선으로 표현이 가능합니다. 문자 그대로 '필압의 표현이 가능한 닙'이라고 할 수 있죠. 경성닙은 상대적으로 단단한 닙으로 필기에 더 적합하지만 단단한 닙이 주는 딱딱한 느낌도 캘리그라피에는 꼭 필요한 표현입니다. 따라서 딥펜은 언제나 '옳은' 도구라고 할 수 있습니다.

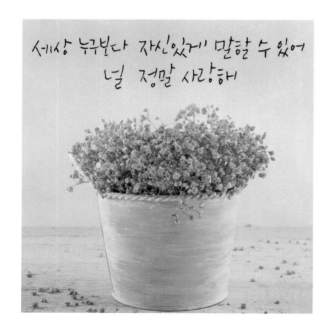

세상 누구보다 자신있게 말할 수 있어
널 정말 사랑해

6. 연필

동네 문구점에서 원고지를 한 권 사고 그 위에 연필로 꾹꾹 눌러 글씨를 써봅시다. 다른 특별한 기교 없이 이것만으로도 충분히 멋진 캘리그라피 작품이 탄생합니다. 연필 속의 흑연이 갈아지면서 만드는 선의 빈 공간들은 충분히 매력적이며 다른 도구로 쉽게 따라할 수 없는 멋진 형태를 만들어냅니다.

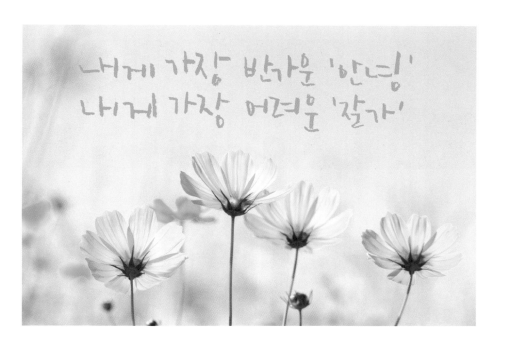

7. 크레파스

어린 시절 사용하던 도구들은 모두 멋진 캘리그라피 도구가 됩니다. 크레파스가 부스러지면서 생기는 작은 점들까지 캘리그라피의 요소가 되고 글씨의 형태는 빈 공간이 생기는 연필과 조금은 닮아있습니다. 다만 가늘게 쓰는 것이 쉬운 것은 아니니 가능한 큼직큼직하게 써보는 게 좋습니다.

함께 하고싶어
오늘도, 내일도, 다음주에도

all of me
loves
all of you

느낌 살려
캘리그라피 쓰기

그렇게 하루 종일 눈물이 났는데…
결국 날 웃게 해주는 사람은
너구나-

고마워

필체 변화를 통한 다양한 감정 표현

1. 가벼운 느낌의 필체

가벼운 느낌을 주는 필체의 특징은 가는 선이 주로 쓰인다는 점입니다. 그리고 직선 위주의 글씨가 아닌, 곡선 위주로 구성된 글씨입니다. 또 긴 선을 추가하여 포인트를 주는 것이 가장 큰 특징이라고 할 수 있습니다.

가벼운 느낌의 글씨를 쓸 때는 붓모의 끝부분만으로 쓴다고 생각하여 글씨를 쓰고, 긴 선으로 포인트를 주는 시점에서는 과감하게 속도감 있는 획을 그어나가는 것이 중요합니다.

가벼운 느낌의 필체는 연인간의 감정에서 떠올려 보았을 때, 상대방을 만나러 가는 가벼운 발걸음, 혹은 봄바람 살랑거리는 날 떠올려 본 연인의 모습 등을 표현하기에 좋은 필체라고 할 수 있습니다.

2. 무거운 느낌의 필체

무거운 느낌을 주는 필체는 가벼운 느낌의 필체와 정반대 성향을 띤다고 생각하면 됩니다. 우선, 무거운 느낌의 필체는 가는 선을 주로 쓰는 가벼운 느낌의 필체와 달리 굵은 선을 주로 써서 느낌을 표현합니다. 곡선이 주를 이루는 가벼운 느낌의 필체와 반대로 직선을 중심으로 글씨를 구성하고 길게 뻗는 선의 비중에 비해 짧은 선의 비중이 훨씬 높다고 생각하면 쉽습니다.

무거운 느낌의 글씨를 쓸 때는 모가 많이 눌러진 상태로 글씨를 써서 선이 굵게 표현될 수 있게 하는데, 좀 더 굵고 힘있는 글씨를 위해서는 모의 옆면(측면)을 쓸어서 쓰는 측필을 활용해볼 수도 있습니다. 무거운 느낌의 글씨를 쓸 때 생각하면 좋을 포인트는 각 획의 양 끝을 뾰족하지 않고 뭉툭하게 쓰는 점이라고 할 수 있겠습니다.

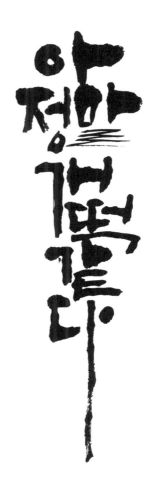

무거운 느낌의 필체는 슬픔이나 먹먹한 감정을 표현하기에 가장 좋은 필체라고 생각합니다. 보고 싶은 상대를 더 이상 볼 수 없을 때의 먹먹함이나, 가슴 아린 감정 혹은 원망을 표현해볼 수 있습니다.

3. 날카로운 느낌의 필체

날카로운 느낌의 필체는 많은 특징을 갖고 있는 필체입니다. 우선 글씨의 중심이 수평 상태가
아닌 우상향(오른쪽 위로 올라가는 느낌)의 형태를 띠고 있습니다. 가벼운 느낌과 마찬가지로
가는 선이 주를 이루지만, 곡선이 아닌 직선이 주로 사용됩니다. 또한, 각 획의 꺾이는 부분이
모서리가 생길 정도로 각이 생기게 표현하는데 이런 표현 방식이 글씨를 더욱 날카로워 보이게
해주는 효과를 줍니다. 모서리에 각이 표현될 수 있게 글씨를 쓰는 팁은 모서리 지점에서 붓을
잠깐 멈추고 다시 이동하는 방법이 있으며, 글씨를 쓸 때 되도록이면 가로획은 가로획끼리, 세
로획은 세로획끼리 거의 평행에 가까운 기울기를 갖는다고 생각하면 도움이 될 것입니다.

날카로운 느낌의 필체는 연인의 감정에서 뜨거웠던 서로에 대한 감정이 차갑게 식어 서로에게 상처가 될 수 있는 말
들을 내뱉을 때의 감정을 표현할 때 가장 적합하다고 생각합니다. 가슴에 꽂히는 차갑고 날카로운 말들을 표현할 때
동글동글하고 곡선이 많은 필체보다는 그 감정을 고스란히 전달해줄 수 있는 필체라고 할 수 있겠습니다.

4. 빠른 느낌의 필체

빠른 느낌이 필체는 앞에서 살펴본 날카로운 느낌이 필체와 거의 유사하다고 볼 수 있습니다. 차이점은 날카로운 느낌의 필체에 비해 조금 굵은 선과 선의 끝부분 처리에 있다고 할 수 있는데요. 선의 굵기가 조금 굵어진 것은 선 끝에 갈필(선의 흐려지면서 스쳐 지나간 듯한 느낌을 주는 선)을 표현하기 위해서 입니다. 갈필이 획의 끝에 표현되면 속도감을 나타내기에 적합한 글씨가 되죠.

갈필을 표현하는 방법에는 여러 가지가 있는데 첫 번째로는 붓을 움직이는 속도를 조절하는 방법입니다. 선을 표현하면서 선이 끝나는 획 끝부분에서만 살짝 속도를 높여주는 것입니다. 다음으로는 먹물의 양을 조절하는 방법인데, 선이 진행되면서 붓이 머금고 있는 먹물의 양이 줄어들면서 먹물의 부족으로 인해 갈필이 생기게 됩니다. 하지만 이 방법은 먹물의 양을 세밀하게 조절해야 하기에 기초를 연습하는 과정에서는 어려울 수 있습니다. 마지막으로 붓을 의도적으로 꼬아서 거친 면이 나오게 만들어 표현하는 방법인데, 이 방법은 오랜 시간을 두고 연습이 필요한 방법이므로 자세한 설명은 생략하겠습니다.

빠른 느낌의 필체는 예시에서 보여지는 것처럼 스치는 감정, 혹은 더 이상 곁에 없는 지나간 감정을 표현하기에 적합한 필체입니다.

5. 부드러운 느낌의 필체

사랑하는 연인의 달콤함을 표현하기에 가장 좋은 필체입니다. 부드러운 느낌의 필체 특징을 살펴보면 선들이 짧고 굵게 표현되는데 이때 중요 포인트는 곡선 느낌으로 글씨를 써야 한다는 점입니다. 먼저 살펴보았던 무거운 느낌의 필체는 짧고 굵게 표현하면서 직선으로 글씨를 썼던 반면, 부드러운 느낌의 필체에서는 각 선들을 곡선으로 써서 부드럽고 동글동글한 느낌을 살리면 됩니다. 또 한 가지, 무거운 느낌의 필체와는 선이 얼마나 투박하게 쓰였는지를 통해 구분해서 사용합니다. 부드러운 느낌의 필체에서 쓰이는 선은 깔끔하고 부드럽게 표현되는데, 거친 면이 그대로 드러났던 무거운 느낌의 필체와는 달리 잘 정돈된 인상이 강합니다.
부드러운 느낌의 필체를 표현하기 위한 팁은 붓의 기울기에 있습니다. 붓을 꼿꼿이 세워서 썼던 다른 필체들과 다르게 붓을 오른쪽으로 살짝 기울여서 옆면이 그대로 종이에 닿게 하면 조금 더 둥글고 부드러운 글씨의 형태를 표현해낼 수 있습니다.

달콤한
우리 둘 이야기

시작하는 연인의 심쿵함이나 달달한 감정을 표현하기에 부드러운 느낌의 필체만큼 적합한 표현 방법은 없다고 생각합니다. 그리고 부드러운 느낌의 필체는 포토샵 혹은 사진 합성 앱에서 컬러링을 추가했을 때 그 느낌이 더욱 잘 표현되는데, 글씨가 부드럽고 달달한 만큼 핑크나 하늘색 컬러가 잘 어울립니다.

6. 귀여운 느낌의 필체

사실 귀여운 느낌의 필체는 부드러운 느낌의 필체와 거의 모든 면에서 비슷합니다. 차이점이라면 자음을 강조한다는 점인데요. 귀여운 느낌을 표현하기 위해 대표적인 3가지 방법을 사용해 자음을 강조합니다. 먼저, 직관적으로 자음을 크게 쓰는 방법이 있습니다. 특히 초성에 나오는 자음을 크게 써서 가분수의 형태로 글자를 표현하면 귀여운 느낌이 배가됩니다. 두 번째로는 자음 자체의 크기는 그대로 두고 자음의 옆 혹은 아래에 따라오는 중성 모음의 크기를 줄여보는 것입니다. 자음을 크게 쓰는 것과 비슷할 것 같지만 실제로 글씨로 써보면 그 차이를 확실히 알 수 있습니다. 마지막으로 자음을 장식해서 강조해주는 방법이 있는데요, 예를 들어 '웃음'이라는 단어에서 자음인 'ㅇ'을 크게 쓰고 그 안에 스마일을 그려 넣는 방법이나 '해바라기'에서 자음 'ㅎ'의 'ㅇ'부분을 소용돌이 모양으로 표현하는 방법 등이 그것입니다.

이러한 표현 방법은 사랑스러운 연인의 애칭을 써보거나 달콤한 고백을 표현하기에 좋은 필체입니다. 또한 비교적 따라 쓰기 쉽고 짧은 단어 안에서도 꾸밈이 가능하기 때문에 여러 곳에 활용하기에 좋은 필체입니다.

7. 거친 느낌의 필체

거친 느낌의 필체가 갖는 가장 큰 특징은 갈필입니다. 빠른 느낌의 필체에서 사용하는 갈필이
획의 끝부분에만 나타난다면, 거친 느낌의 필체에서는 갈필을 획 전반에 걸쳐 고르게 사용합
니다. 붓을 움직이는 방법에 따라 갈필을 표현할 수 있는데요, 붓을 종이 위에 찍듯이 눌러놓은
상태에서 움직일 방향으로 붓을 빠르게 움직이면 갈필이 획 전체에서 나타나게 됩니다. 이러
한 방법을 이용하여 글씨를 쓰고 감정을 표현해내는 것이죠.

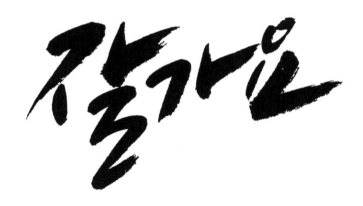

거친 느낌의 필체가 주는 느낌은 글씨 자체에서도 보여지듯이 원
망, 절망 또는 증오의 감정 같은 것입니다. 감정의 끝에서 주체할
수 없는 마음을 표현하기에 적합한 필체라고 생각합니다.

캘리그라피형
기본 자형 구현을 위한 팁

캘리그라피에 관심을 갖고 여기저기에서 멋지고 예쁘다고 생각되는 캘리그라피 이미지들을 살펴보다 보면 자주 보이는 대표적인 몇 가지 자형이 있습니다. 이 몇 가지 자형만 안정적으로 표현 할 수 있어도 캘리그라피형의 글씨를 구성하는데 훨씬 효과적일 것입니다. 지금부터 살펴볼 캘리그라피 자형 연습 팁은 실제 강의를 진행하면서 알게 된 노하우를 풀어놓은 것으로 이것만 잘 연습해도 어디 가서 '저 글씨 좀 써요'라고 말할 수 있을 것입니다.

1. ㄹ

캘리그라피에서 가장 흔하게 볼 수 있는 'ㄹ'의 형태인 (ㄹ-1)의 연습을 위한 팁을 주자면 숫자 '3'이 키라고 할 수 있습니다. 숫자 '3' 마지막에 획을 하나 추가한 형태라고 생각하고 연습을 하면 되는데요, 다만 (3-1)의 경우 앞 쪽이 너무 뾰족하며 뒤의 각이 너무 좁기 때문에 이를 완만한 곡선의 형태로 바꿔 준다면 원하는 'ㄹ'의 형태를 어느 정도는 만들어낼 수 있습니다. 가장 쉬운 연습 방법은 (3-2)처럼 숫자 '3' 자체를 완만한 곡선의 형태로 연습하는 것입니다.

ㄹ-1

3-1

3-2

이렇게 완만한 곡선을 갖는 '3'이 완성되었다면 아래에 획을 추가 해보는데, 획의 형태에 변화를 준다면 다양한 형태의 'ㄹ'이 완성됩니다.

각 형태가 실제 단어에서 어떻게 사용될 수 있는지 살펴보면 아래의 예와 같습니다

꿈길

꿈길

꿈길

꿈길

2. ㅁ, ㅂ, ㅇ, ㅎ

내부에 공간이 있는 이 네 자음들은 내부의 공간을 줄여주는 것 만으로도 자형을 효과적으로 구현해 낼 수 있습니다. 각 자음에 대한 팁을 살펴볼까요?

(1) ㅁ

특별히 설명하지 않아도 'ㅁ'의 경우 우리는 이미 내부의 공간을 줄여서 쓰고 있습니다. (ㅁ-1)처럼 의도적으로 내부의 공간을 넓게 쓰는 경우를 제외하고는 (ㅁ-2), (ㅁ-3), (ㅁ-4)와 같은 형태로 쓰면서 자연스럽게 내부의 공간을 줄여 쓰고 있는 것입니다. 간단하게 'ㅁ'을 꾸며 쓰는 방법은 획의 길이와 두께를 조절하는 방법으로, 이것만으로도 다양한 자형으로의 변화가 가능합니다.

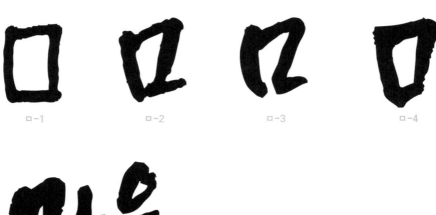

ㅁ-1 ㅁ-2 ㅁ-3 ㅁ-4

길이의 변화를 통한 'ㅁ'의 꾸밈

(2) ㅂ

'ㅂ' 역시 'ㅁ'과 마찬가지로 내부의 공간을 줄여주는 것이 관건인데요. 획순의 변화로 알아보
도록 할까요?
'ㅂ'의 한글 기본 획순은 왼쪽의 세로획 ⇨ 오른쪽의 세로획 ⇨ 위쪽 가로획 ⇨ 아래쪽 가로획
의 순입니다.

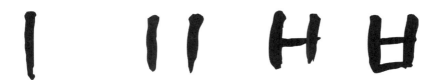

이렇게 양쪽의 세로획을 먼저 세우게 되면 그 모양을 바꾸기 쉽지 않습니다. 내부의 공간을
줄이고 모양을 바꿔보기 위해서는 획순을 바꿔보면 됩니다. 왼쪽의 세로획 ⇨ 가운데 가로획
⇨ 오른쪽 세로획 ⇨ 아래 가로획의 순으로 써봅시다.

이때, 두 번째 가로획이 첫 번째 포인트입니다. 세로획의 한가운데
에 가로획을 그어 공간을 정확히 반으로 나누어 줍니다. 이렇게 공간
을 정확히 이등분 하면 나중에 공간이 줄어들어도 어색하거나 불안
정해 보이는 것을 막을 수 있습니다. 두 번째 포인트는 오른쪽의 세
로획인데 이 세로획을 그어줄 때 모양을 잡아주는 것입니다. 기본 획
순으로 쓴 'ㅂ'에서 수직으로 그어졌던 선과 다르게 이번에는 오른쪽
위에서 왼쪽 아래로 내려오는 대각선의 형태로 선을 그어줍니다.

이렇게 선을 그어 공간이 구성되는 아래쪽의 너비를 줄여주는 것입니다. 그리고 마지막으로
아래에 가로획을 그어주면 변형된 모양의 'ㅂ'이 완성됩니다 .

모양을 보면 위가 넓고 아래가 좁아 자칫 불안정해 보일 수 있는 형태임에도 충분히 안정적으
로 보이는데요, 그 이유는 두 번째 가로획을 그을 때 첫 번째 세로획을 이등분하는 선으로 그
어 밸런스를 맞춰주었기 때문입니다.
이렇게 획순에 변화를 주어 공간을 줄여준 'ㅂ'이 들어간 단어와 그렇지 않은 'ㅂ'이 들어간 단
어를 비교해보면 아래와 같습니다.

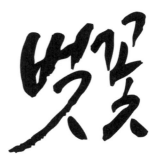

(3) 'ㅇ', 'ㅎ'

'ㅇ'이 들어간 글자는 사실 그 요령을 알기 전에는 어떻게 써야 캘리그라피형으로 모양이 잡히
는지 도무지 감이 오질 않습니다. 그러나 답은 생각보다 간단합니다. 의도적으로 어떤 표현을
위해 필요한 경우가 아니라면 가늘고 작게 쓰는 것이 요령입니다. 가늘고 작게 써서 내부의 공
간을 줄여주는 방법도 있고, 'ㅇ'의 형태 자체를 원이 아닌 타원형으로 쓰는 것도 내부 공간을
효과적으로 줄일 수 있는 방법입니다.

첫 번째 '한글'과 두 번째 '한글'은 'ㅎ'의 'ㅇ'부분을 제외하고는 같은 획순과 꾸밈이 적용된 글
씨입니다. 비교해서 보면 자형의 차이가 전체적인 느낌에 얼마나 큰 영향을 주는지 알 수 있습
니다. 'ㅎ'의 자형 연습에 도움을 드리기 위해 말씀 드리자면, 'ㅎ'은 ` + ㅡ + 6'로 구성되어 있
습니다. 점과 가로획 하나 그리고 숫자 '6'이면 되는데, 이 셋을 세로로 붙여놓은 것이 바로 'ㅎ'
의 형태가 되는 것입니다.

포인트는 앞에서도 언급했듯이 'ㅇ'의 공간을 줄여주는 것으로 숫자 '6'을 쓸 때, 'ㅇ' 부분이 '6'
세로 길이의 반 이상을 차지하지 않도록 주의해야 합니다.

숫자 '6'이 충분히 연습되면 가로획과 '6'을 한 번에 쓰는 연습을 합니다.
이제 위에 점하나 '툭' 찍어주고 그 아래에 (ㅎ-4)만 붙이면 'ㅎ'이 완성됩니다.

ㅎ-4

◆ 응용

앞서 살펴 본 'ㄹ'의 구성에서 마지막 획의 변화로 다양성을 높여준 것처럼, 'ㅎ'도 다양한 방법으로 다른 느낌을 주는 'ㅎ'로 변화를 꾀할 수 있습니다.

❶ '`' 점의 방향 변화
'`'의 방향만 바꾸어 보아도 3가지 느낌의
'ㅎ'을 표현할 수 있습니다.

❷ 가로획의 변화
'`'의 변화와 함께 가로획을 직선이 아닌 곡선으로 그어 모양에 변화를 줄 수도 있습니다.

3. 'ㅅ', 'ㅈ', 'ㅊ'

중성인 모음의 위치에 따라 그 모양을 달리할 때 훨씬 짜임새 있는 글씨로 표현되는 대표적인 자음입니다.

(1) 모음이 아래로 올 경우

예에서 보듯이 모음이 아래로 올 경우 'ㅅ'과 'ㅈ'의 마지막 획을 옆으로 열어 아래로 모음이 위치하기 좋은 형태로 변화시킵니다.

의도적으로 어떤 의도를 갖고 쓰는 경우가 아니라면 옆으로 열어준 'ㅅ'이나 'ㅈ'이 다시 아래로 말리지 않도록 주의해야 합니다.

(2) 모음이 옆으로 오는 경우

예에서 보듯이 모음이 옆으로 올 경우 'ㅅ'과 'ㅈ'의 마지막 획은 아래로 향해야 합니다. 그래야 옆에 오는 모음이 더 가까이 붙을 수 있어 한층 짜임새 있는 글씨를 쓸 수 있습니다.

주의할 것은 마지막 획이 첫 획 쪽으로 말려들어가지 않아야 한다는 점입니다. 첫 획 쪽으로 말려들어가게 되면 첫 획과 마지막 획 사이의 공간이 좁아져 답답한 느낌을 줄 수 있습니다.

4. 'ㄱ', 'ㅈ', 'ㅊ'

'ㄱ', 'ㅈ', 'ㅊ'이 받침으로 올 때 아래의 예처럼 꾸며진 경우를 쉽게 찾아볼 수 있습니다.

각 자음의 세로획을 길게 뽑아 꾸밈을 넣은 대표적인 형태들인데요, 간단한 연습을 통해 비슷한 표현법을 익힐 수 있습니다. 앞서 'ㄹ'을 '3'으로, 'ㅎ'을 '6'으로 연습했던 것처럼 이번엔 '?'를 활용한 연습입니다. 길게 뻗어 내려간 'ㄱ', 'ㅈ', 'ㅊ'의 표현을 위해 '?'를 연습하라는 것이 의아할 수 있겠으나 가장 기본적인 캘리그라피 자형 구현을 위해 시도해볼 만한 연습 방법입니다.

우선 '?'는 글자가 아닌 기호인 만큼 '?'의 아래 점은 지워줍니다. '.'만 지워도 이미 길게 뻗은 받침 'ㄱ'의 형태가 보이기 시작합니다. 이제 연습할 것은 '.'이 지워진 '?'를 길게 늘어뜨리는 것입니다. '?'의 머리 부분은 그대로 두고 세로로 길게 그어진 획을 아래로 아래로 내려봅시다. 안 믿기겠지만 세로획을 그으면서 입으로 '물으으으음표오오'라고 말하면서 그으면 정말 말도 안되게 잘 그어집니다.

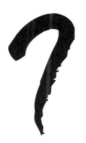

이제 단어를 쓰고 그 아래에 늘어진 '?'를 넣어 완성해보겠습니다.
여기서 'ㄱ'과 'ㅈ', 'ㅊ'의 꾸밈을 함께 소개한 이유는 길게 늘어뜨린 '?'의 각도만 조절하면 'ㅈ' 과 'ㅊ'의 표현이 가능하기 때문입니다.

물음표를 잊지 말고 기억해야 합니다!

문장 구성

캘리그라피형 글씨를 위한 자형 연습을 마치고 문장을 연습하다 보면 어딘가 부족한 점이 눈에 들어오기 시작할 겁니다. 그 이유는 우선 획의 길이에서 오는 공간의 구성에서 찾을 수 있습니다. 아래의 두 문장을 볼까요?

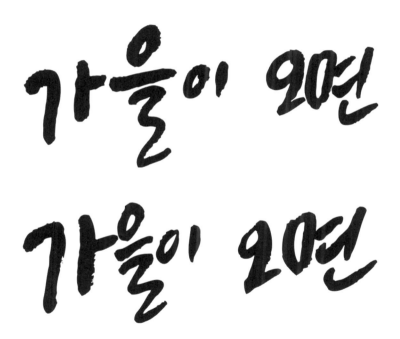

글자 사이의 공간이 지나치게 벌어져 자간이 너무 넓은 경우가 가장 대표적으로 공간 구성이 잘못된 예입니다. 첫 번째 문장을 보면 '을'의 모음인 'ㅡ'의 가로획 길이가 길어지면서 '가'의 'ㅏ' 그리고 '이'의 'ㅇ' 사이에 없어도 될 불필요한 공간이 생겼습니다. 글자 사이가 벌어져 보이는 경우입니다.

불필요한 공간을 없애기 위해 '을'의 모음 'ㅡ'의 길이를 짧게 써준 문장입니다.

이렇게 가로획의 길이가 길어서 자간이 넓어지는 실수는 모음 뿐만 아니라 자음의 경우에도 자주 발생합니다. 특히 초성 자음의 가로획이 길어지면 자칫 POP글씨의 느낌을 줄 수 있으니 주의해야 합니다.

2. 글자의 크기

캘리그라피형 자형을 연습하고 예쁘게 글씨를 써보았더니 평소에 노트에 필기한 글씨처럼 보
인다는 말을 수업 중 자주 듣게 됩니다. 대부분 기초반을 시작하고 캘리그라피가 막 재미있어
지는 시기에 듣게 되는 말인데요. 이는 한 글자 한 글자, 글자 자체를 구성하는 것에만 신경을
쓰다가 문장 전체에 볼륨감을 주는 것을 놓치기 때문입니다. 평소 노트에 필기를 하다 보면 글
씨들의 크기가 그어진 줄에 맞춰 모두 비슷하게 써집니다.

하지만 조금만 생각해보면 이렇게 써야 할 이유가 전혀 없습니다. 오히려 획에 따라 글자가 커
지기도, 작아지기도 하면서 한 문장 안에서 다양한 크기가 나타나는 게 당연하다는 것이 필자
의 생각입니다.

예를 들어 '초성+중성'으로 구성된 글자와 '초성+중성+종성'으로 구성된 글자의 크기가 어떻게 같을 수 있을까요? 더군다나 'ㄱ', 'ㅅ', 'ㅈ', 'ㅊ', 'ㅋ' 등과 같이 열린 형태의 받침이 있는 글씨는 당연히 더 커질 수 있다는 생각입니다.

모든 글자에 적용되는 것은 아니지만, 쉽게 생각해 글자를 도형으로 생각하면 '초성+중성'으로 구성된 글자는 정사각형, '초성+중성+종성'으로 구성된 글자는 직사각형이라고 할 수 있습니다. 당연히 크기가 다를 수밖에 없습니다.

이렇게 도형화 한 글씨는 한 줄이 아닌 두 줄 이상의 글로 구성될 때 비로소 그 뜻을 이해할 수 있습니다.

이 도형을 실제 문장으로 생각하면 다음과 같습니다. 이렇게 글씨로 블럭 맞추기를 한다고 생각하면 문장을 덩어리감 있는 구성으로, 구조적으로 안정감 있게 구성하는데 큰 도움이 될 것입니다.

행복이 가득한 집

내 사람에게
하는 말

걱정마, 내꺼잖아
I believe in you

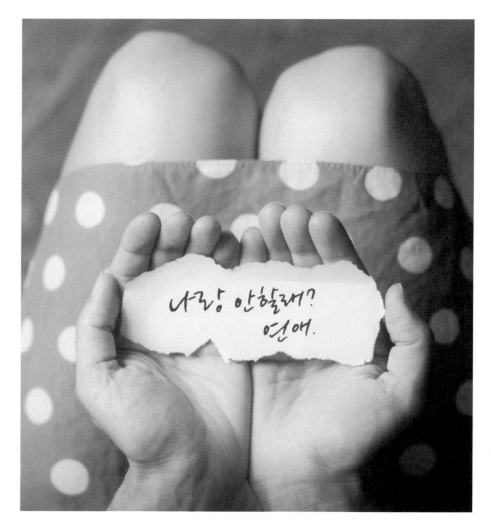

딥펜 : 딥펜 특유의 느낌을 살리기 위해 흘림의 필체를 섞어 표현

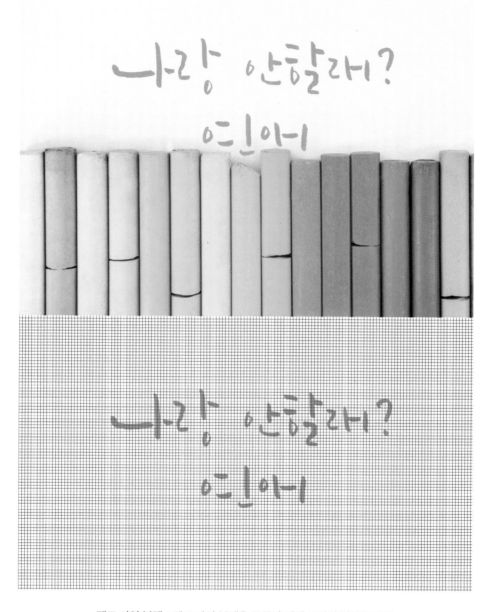

펠트 타입 붓펜 : 펠트 타입 붓펜을 꼿꼿이 세워 쓰면서 필압을 표현

내 사람에게 하는 말

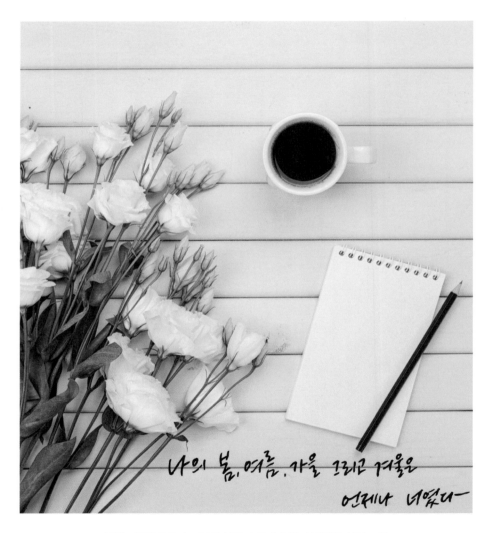

딥펜 : 딥펜 특유의 느낌을 살리기 위해 흘림의 필체를 섞어 표현

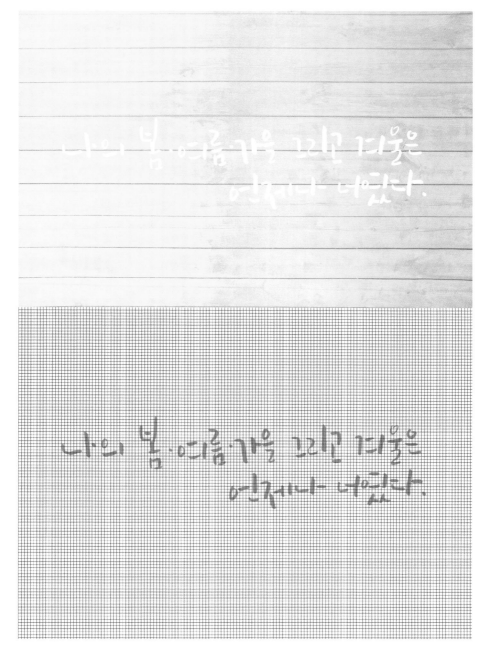

펠트 타입 붓펜 : 필체의 특성을 살리기 위해 세로획을 길게 표현

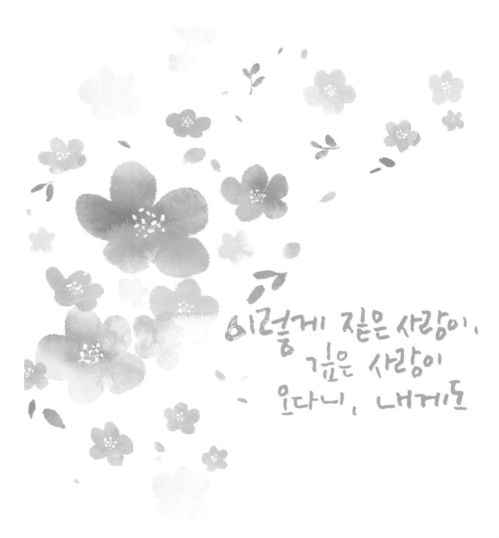

이렇게 짙은 사랑이,
깊은 사랑이
온다니, 내게도

나무젓가락 : 젓가락 특유의 딱딱한 느낌을 위해 직선 위주로 각지게 표현

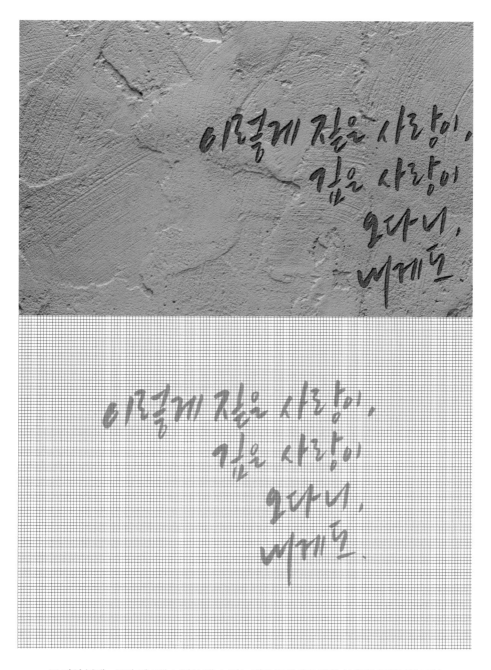

모 타입 붓펜 : 붓과 비슷한 느낌을 낼 수 있는 점을 표현하기 위해 선 끝을 뾰족하게 표현

내 사람에게 하는 말

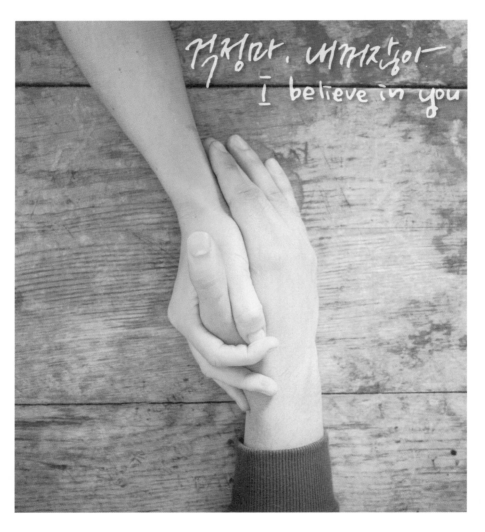

딥펜 : 딥펜 특유의 느낌을 살리기 위해 흘림의 필체를 섞어 표현

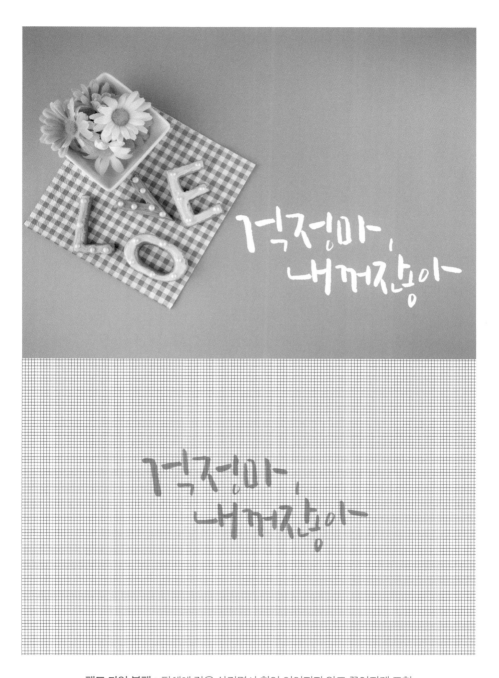

펠트 타입 붓펜 : 필체에 각을 살리면서 획이 이어지지 않고 끊어지게 표현

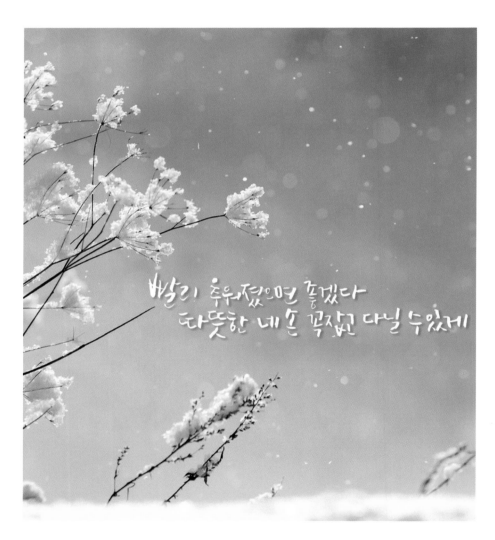

빨리 추워졌으면 좋겠다
따뜻한 내 손 꼭잡고 다닐 수 있게

딥펜 : 딥펜의 다른 느낌을 살리기 위해 선을 끊어서 표현

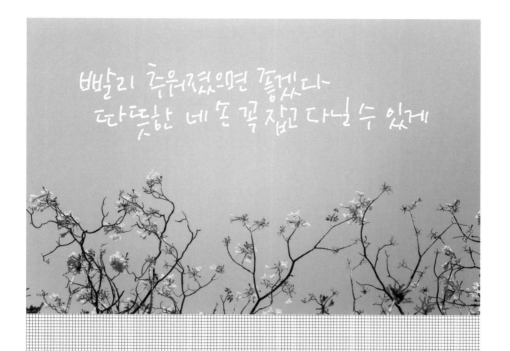

빠리 추워졌으면 좋겠다~
따뜻한 네 손 꼭 잡고 다닐 수 있게

빠리 추워졌으면 좋겠다~
따뜻한 네 손 꼭 잡고 다닐 수 있게

플러스펜 : 플러스펜의 가는 선이 돋보일 수 있게 작업

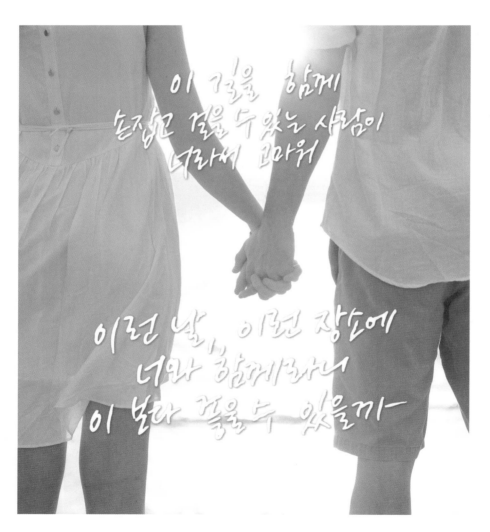

이 길을 함께
손잡고 걸을 수 있는 사람이
너라서 고마워

이런 날, 이런 장소에
너와 함께라니
이 봄아 꿈울수 있을까

딥펜 : 딥펜 특유의 느낌을 살리기 위해 흘림의 필체를 섞어 표현

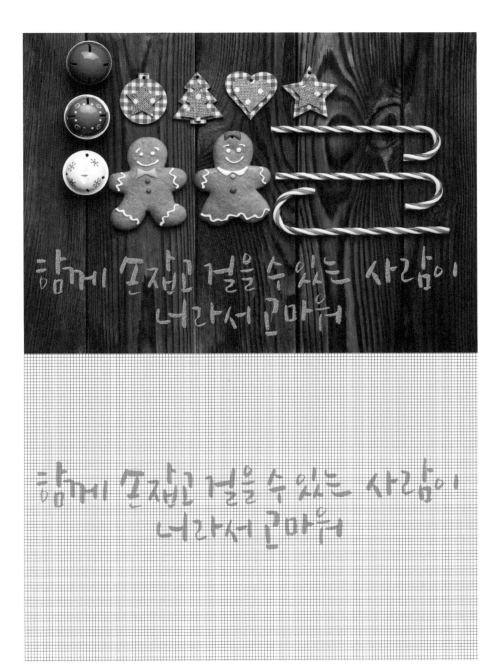

함께 존재고 걸을 수 있는 사람이
너라서 고마워

펠트 타입 붓펜 : 펠트 타입 붓펜을 꼿꼿이 세워 쓰면서 필압을 표현

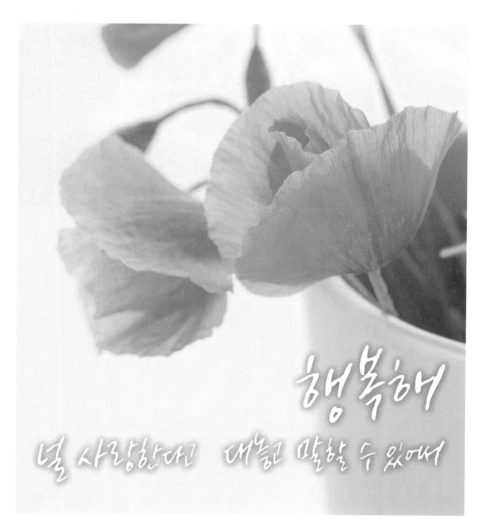

딥펜 : 딥펜 특유의 느낌을 살리기 위해 흘림의 필체를 섞어 표현

행복해
널 사랑한다고
대 놓고 말할 수 있어서

행복해
널 사랑한다고
대 놓고 말할 수 있어서

펠트 타입 붓펜 : 필압을 표현함과 동시에 'ㅎ'의 형태를 변화시켜 표현

내 사람에게 하는 말

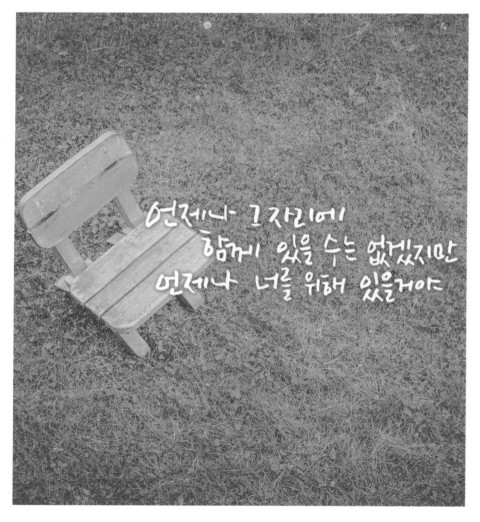

언제나 그 자리에
함께 있을 수는 없겠지만
언제나 너를 위해 있을게야

나무젓가락 : 젓가락 특유의 딱딱한 느낌을 위해 직선 위주로 각지게 표현

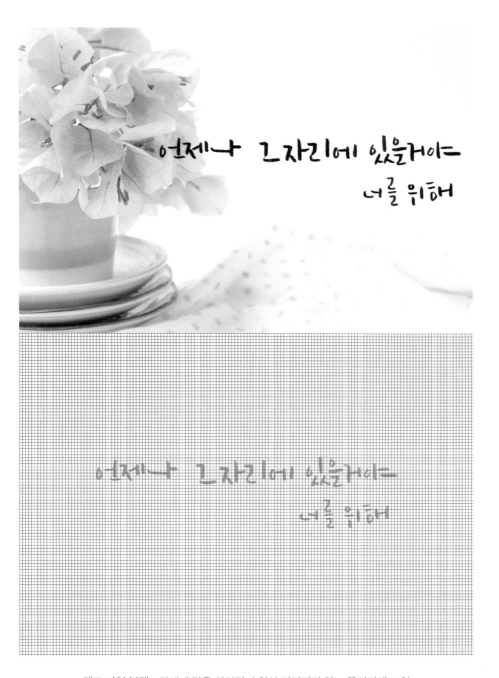

펠트 타입 붓펜 : 필체에 각을 살리면서 획이 이어지지 않고 끊어지게 표현

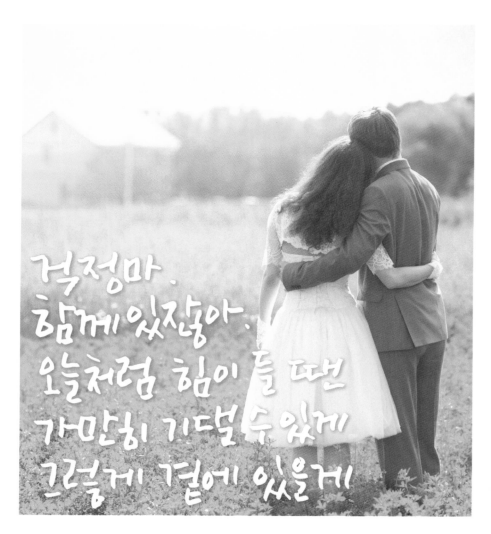

걱정마.
함께 있잖아.
오늘처럼 힘이 들 땐
가만히 기댈 수 있게
그렇게 곁에 있을게

나무젓가락 : 젓가락 특유의 딱딱한 느낌을 위해 직선 위주로 각지게 표현

걱정마
함께 있잖아
오늘처럼 힘이들 때
가만히 기댈수 있게
그렇게 곁에 있을게

펠트 타입 붓펜 : 필체의 특성을 살리기 위해 세로획을 길게 표현

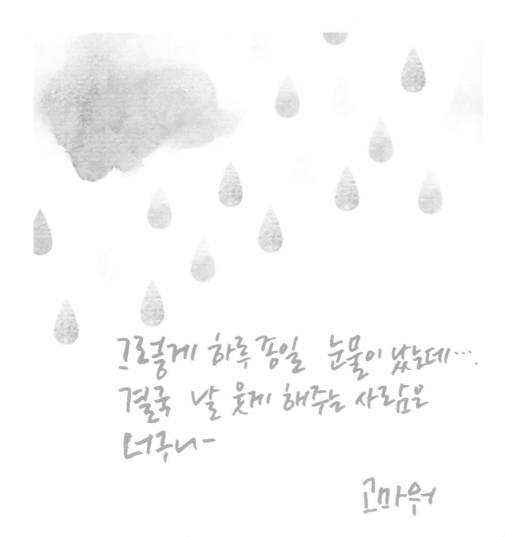

10

내 사람에게 하는 말

그렇게 하루종일 눈물이 났는데…
결국 날 웃게 해주는 사람은
너구나~

고마워

모 타입 붓펜 : 붓펜의 다양한 표현을 위해 각지면서 삐뚤빼뚤한 느낌을 표현

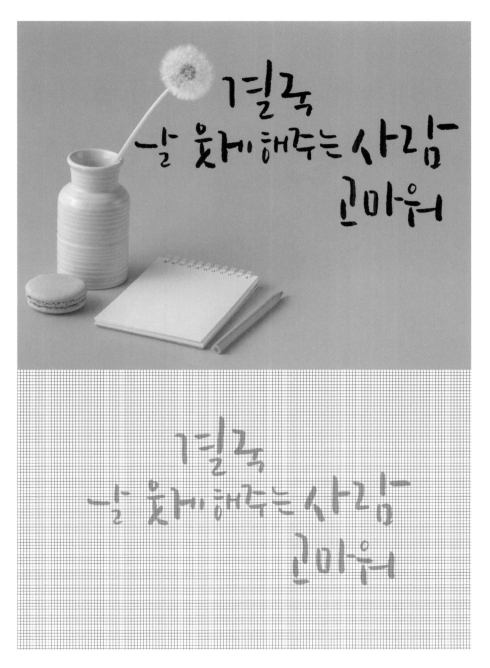

펠트 타입 붓펜 : 필압과 필체의 특성을 살리기 위해 세로획을 길게 표현

내 사람에게 하는 말

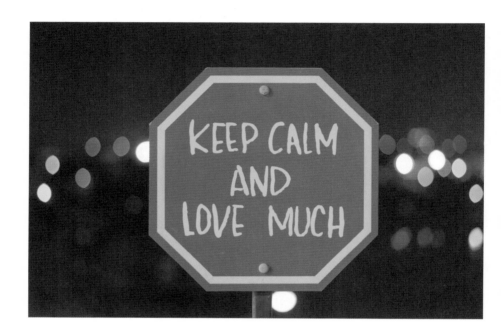

사랑하는거 아니까
나대지마 심장아

딥펜 : 딥펜 또한 다양한 표현이 가능하기에 풋풋한 느낌을 표현하기 위해 삐뚤빼뚤하게 표현

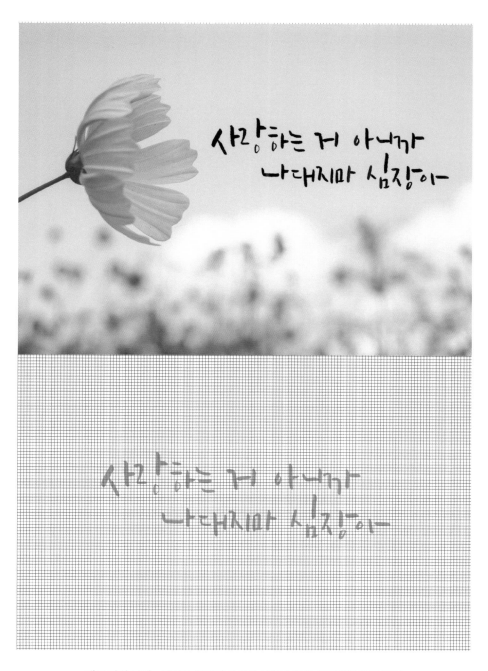

사랑하는 거 아니까
나대지마 심장아

펠트 타입 붓펜 : 필압과 필체의 특성을 살리기 위해 세로획을 길게 표현

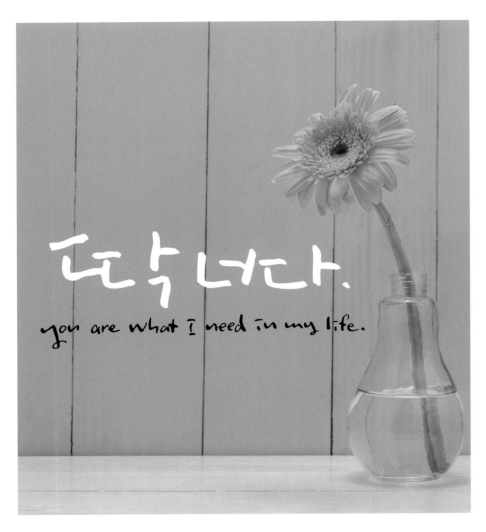

딥펜 : 딱딱한 느낌을 준 한글과 손편지 느낌을 살린 영문 캘리그라피

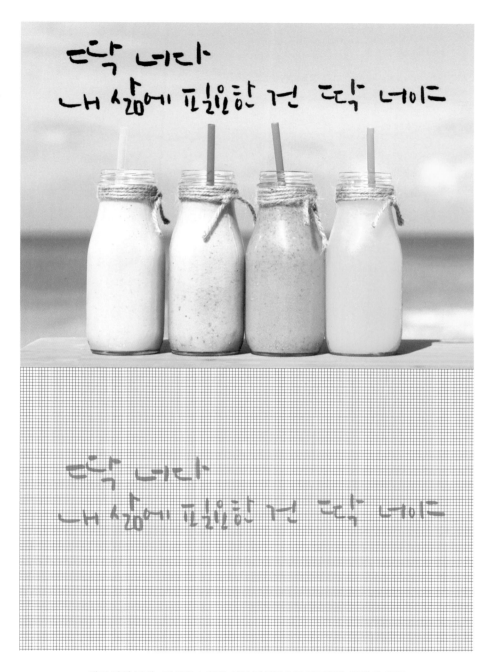

딱 너다
내 삶에 필요한 건 딱 너야

딱 너다
내 삶에 필요한 건 딱 너야

펠트 타입 붓펜 : 귀여운 느낌을 위해 전체적으로 가로획을 길게 쓴 작품

내 사람에게 하는 말

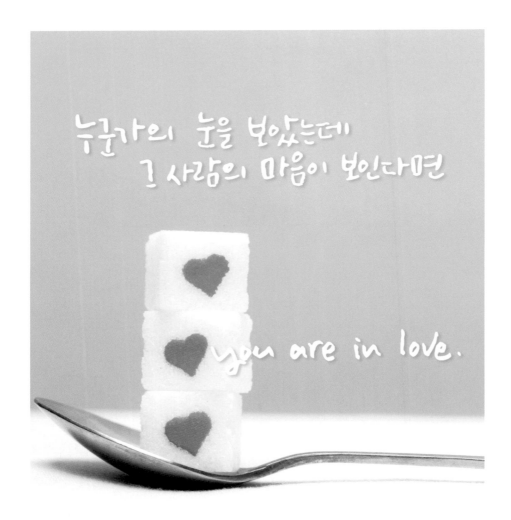

펠트 타입 붓펜 : 붓펜을 세워 쓴 작품들과 달리 적당히 기울여 써서 획의 굵기를 통일 시킨 작품

YOU ARE IN LOVE

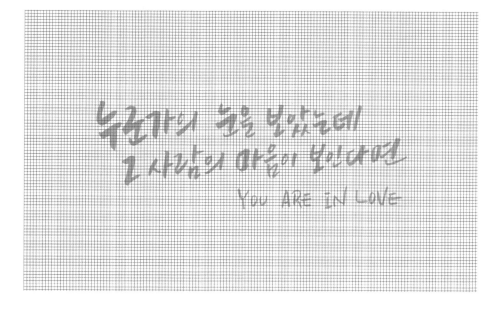

YOU ARE IN LOVE

붓 / 딥펜 : 한글에서는 붓으로 필압을 넣어 작업하였으며 영문은 딥펜으로 가늘게 표현

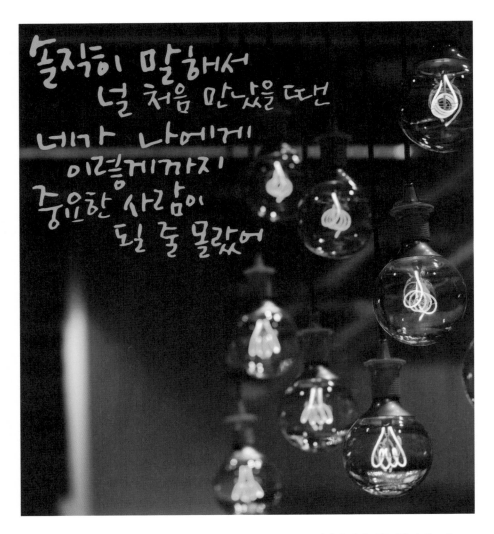

솔직히 말해서
널 처음 만났을 때
네가 나에게
이렇게까지
중요한 사람이
될 줄 몰랐어

딥펜 : 딥펜 또한 다양한 표현이 가능하기에 풋풋한 느낌을 표현하기 위해 삐뚤빼뚤하게 표현

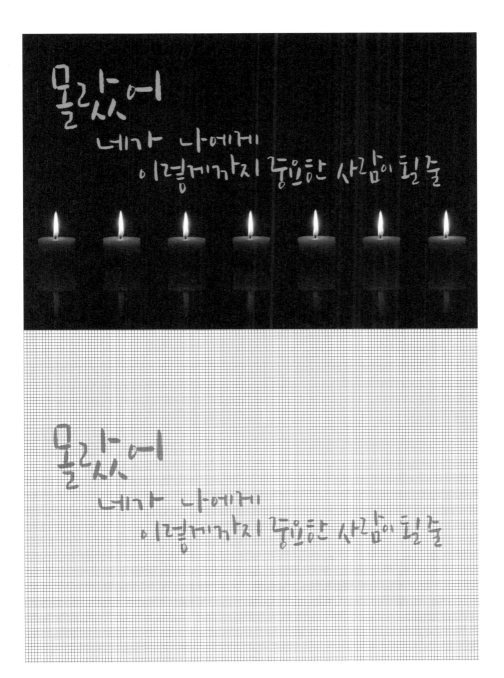

펠트 타입 붓펜 : 펠트 타입 붓펜을 꼿꼿이 세워 쓰면서 필압을 표현

내 사람에게 하는 말

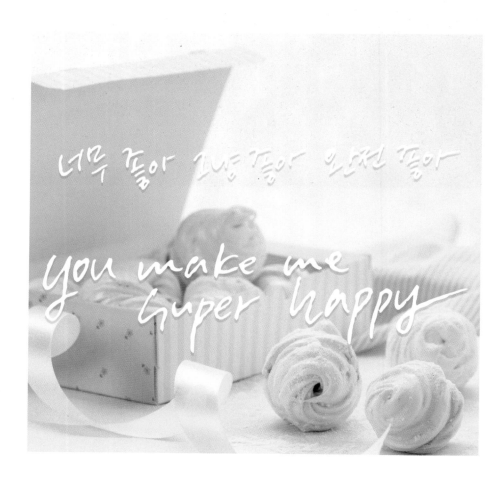

딥펜 : 딥펜 특유의 느낌을 살리기 위해 흘림의 필체를 섞어 표현

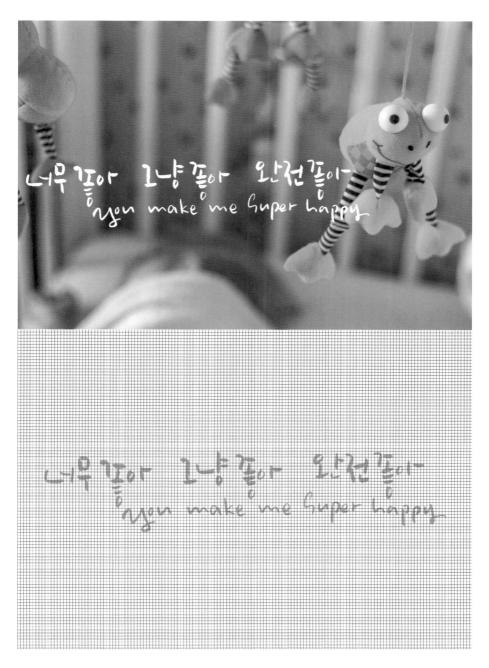

너무 좋아 그냥 좋아 완전 좋아
you make me super happy

너무 좋아 그냥 좋아 완전 좋아
you make me super happy

펠트 타입 붓펜 : 펠트 타입 붓펜을 꼿꼿이 세워 쓰면서 필압을 표현

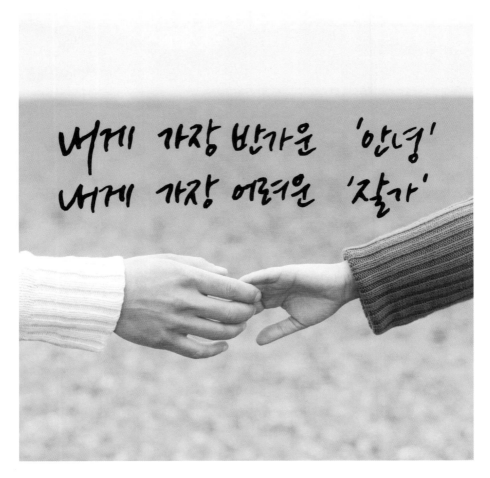

딥펜 : 딥펜 특유의 느낌을 살리기 위해 흘림의 필체를 섞어 표현

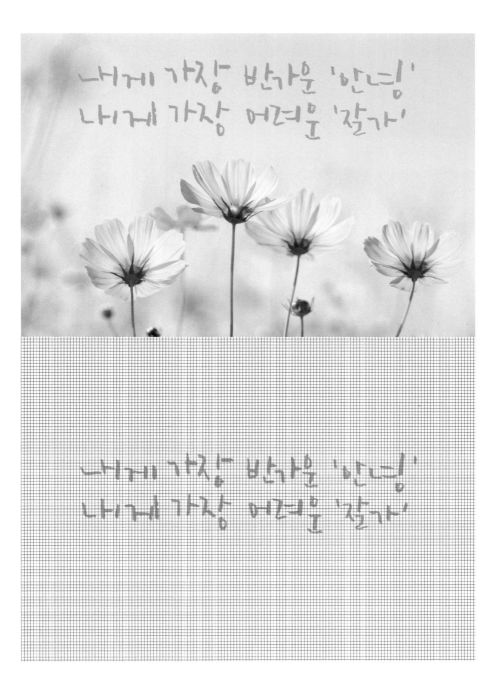

내게 가장 반가운 '안녕'
나게 가장 어려운 '잘가'

내게 가장 반가운 '안녕'
나게 가장 어려운 '잘가'

연필 : 연필에서 볼 수 있는 질감을 그대로 표현

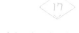
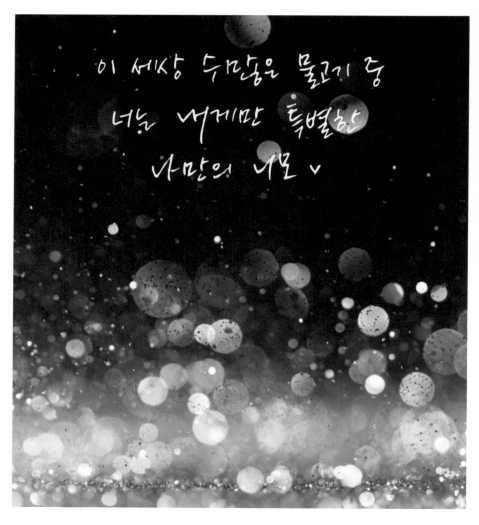

딥펜 : 딥펜 특유의 사각거림이 느껴질 정도로 각지고 날카롭게 표현

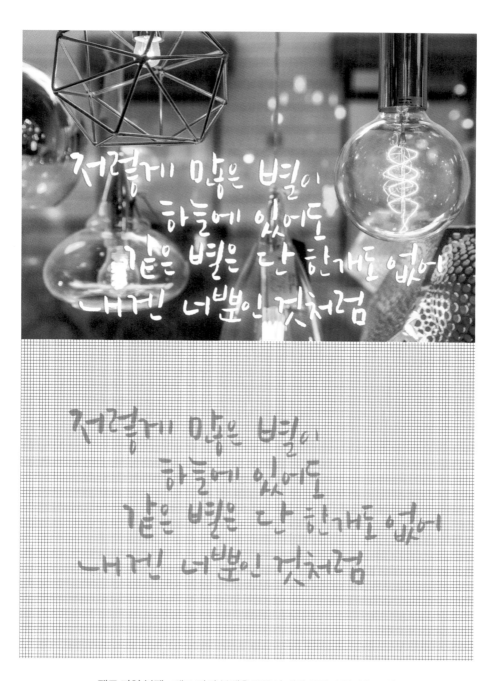

저렇게 많은 별이
하늘에 있어도
같은 별은 단 한개도 없어
내겐 너뿐인 것처럼

펠트 타입 붓펜 : 펠트 타입 붓펜을 꼿꼿이 세워 쓰면서 필압을 표현

내 사람에게 하는 말

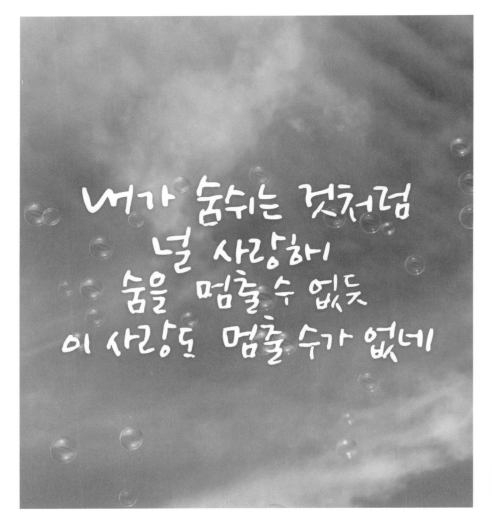

딥펜 : 딥펜 또한 다양한 표현이 가능하기에 풋풋한 느낌을 표현하기 위해 삐뚤빼뚤하게 표현

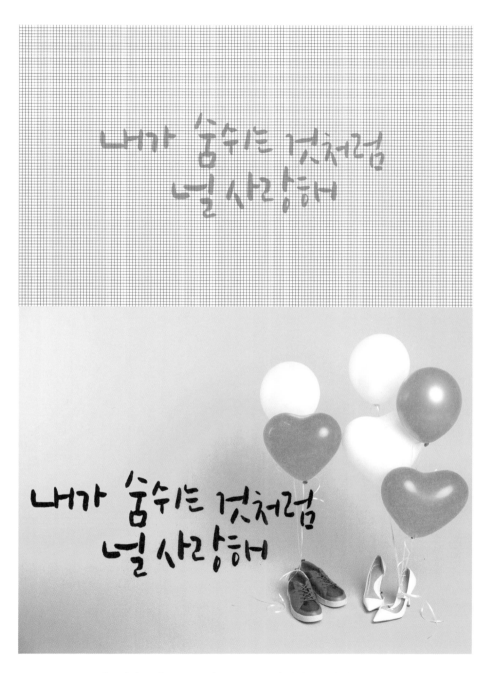

펠트 타입 붓펜 : 펠트 타입 붓펜을 꼿꼿이 세워 쓰면서 필압을 표현

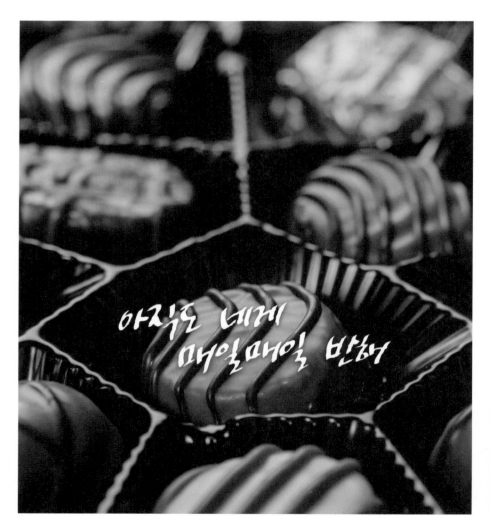

만년필 : 납작한 닙을 가진 만년필을 이용하여 세로획은 두껍게 가로획은 가늘게 표현

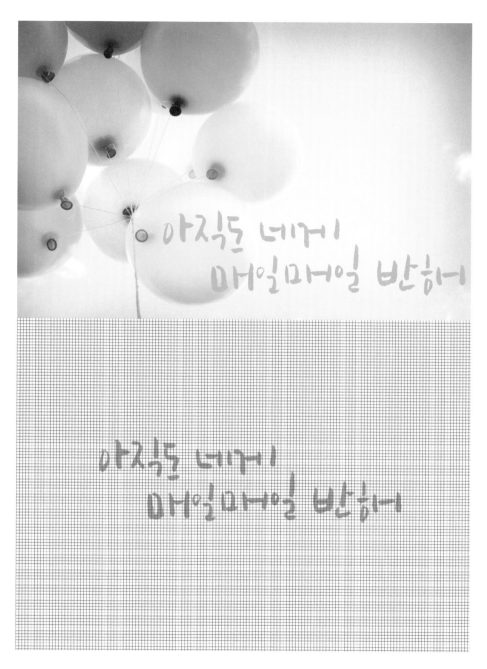

펠트 타입 붓펜 : 필체의 특성을 살리기 위해 세로획을 길게 표현

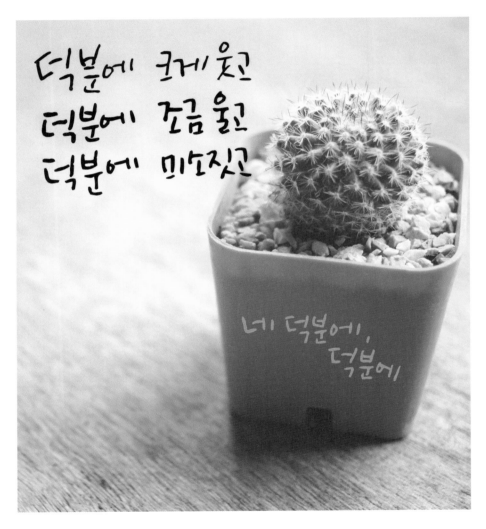

덕분에 크게 웃고
덕분에 조금 울고
덕분에 미소짓고

너 덕분에,
덕분에

딥펜 : 딥펜 또한 다양한 표현이 가능하기에 풋풋한 느낌을 표현하기 위해 **삐뚤빼뚤하게 표현**

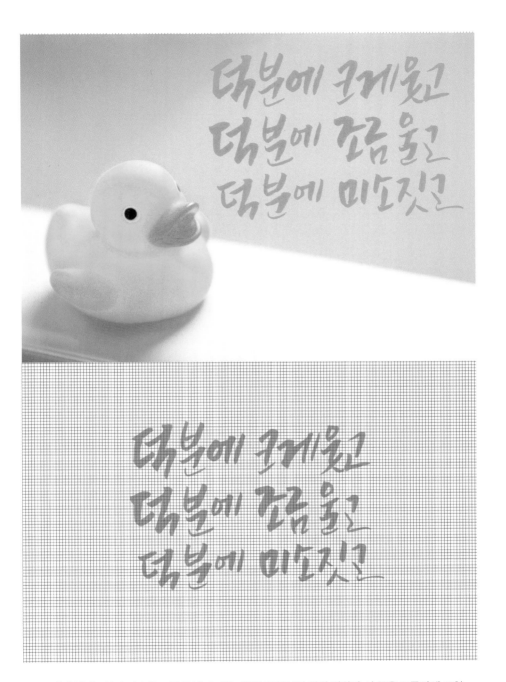

모 타입 붓펜 : 붓과 비슷한 느낌을 낼 수 있는 점을 표현하기 위해 필압과 선 끝을 **뾰족하게** 표현

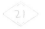

내 사람에게 하는 말

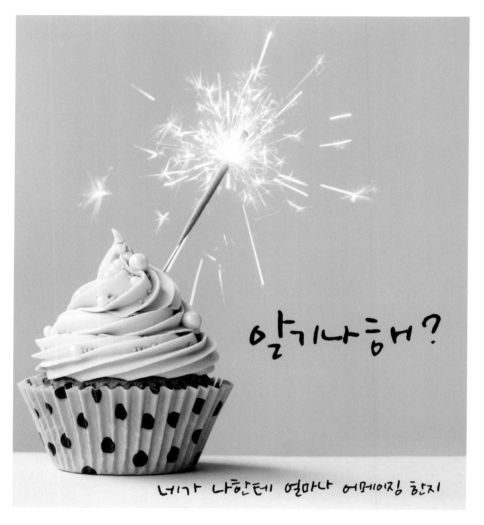

딥펜 : 딥펜 또한 다양한 표현이 가능하기에 풋풋한 느낌을 표현하기 위해 삐뚤빼뚤하게 표현

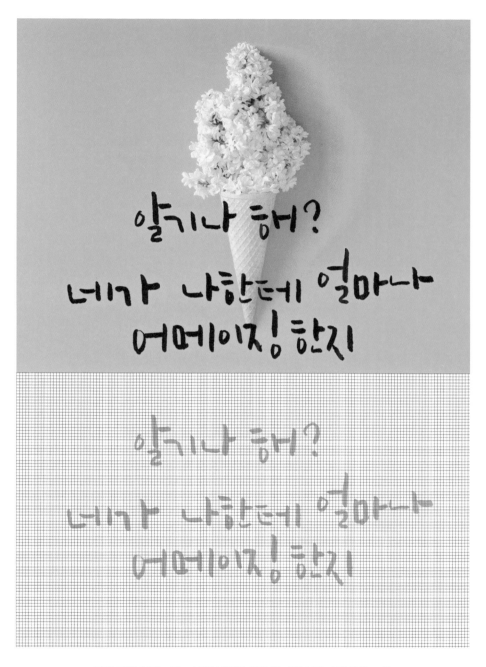

펠트 타입 붓펜 : 펠트 타입 붓펜을 꼿꼿이 세워 쓰면서 필압을 표현

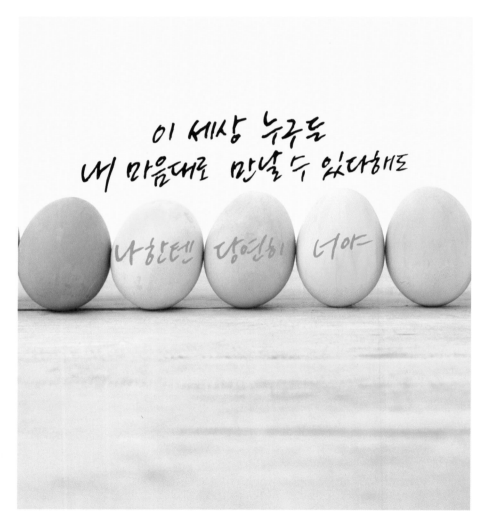

22

내 사람에게 하는 말

이 세상 누구든
내 마음대로 만날 수 있다해도

나한텐 당연히 너야

딥펜 : 딥펜 특유의 느낌을 살리기 위해 흘림의 필체를 섞어 표현

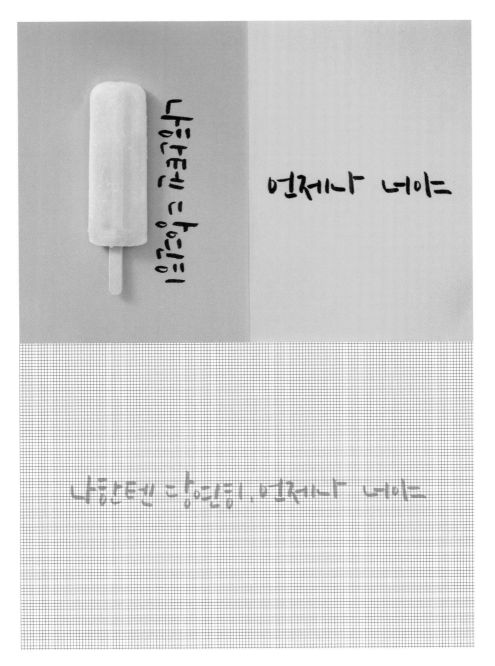

나란히 당연히, 언제나 너야는

펠트 타입 붓펜 : 필체의 특성을 살리기 위해 세로획을 길게 표현

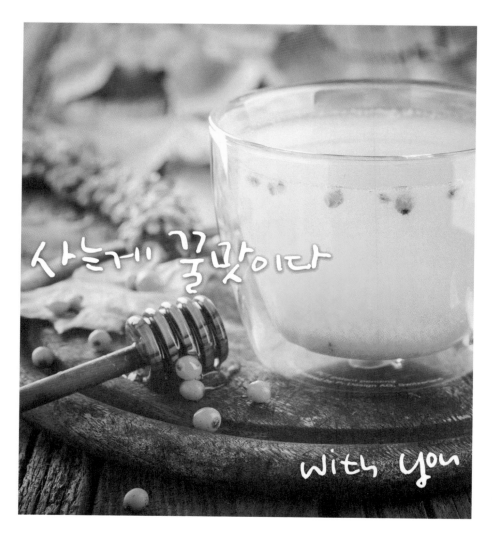

딥펜 : 딥펜 또한 다양한 표현이 가능하기에 풋풋한 느낌을 표현하기 위해 삐뚤빼뚤하게 표현

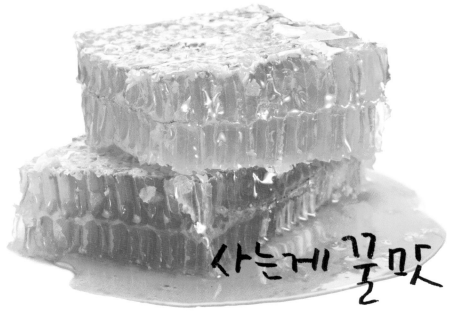

나무젓가락 : 젓가락 특유의 딱딱한 느낌을 위해 직선 위주로 각지게 표현

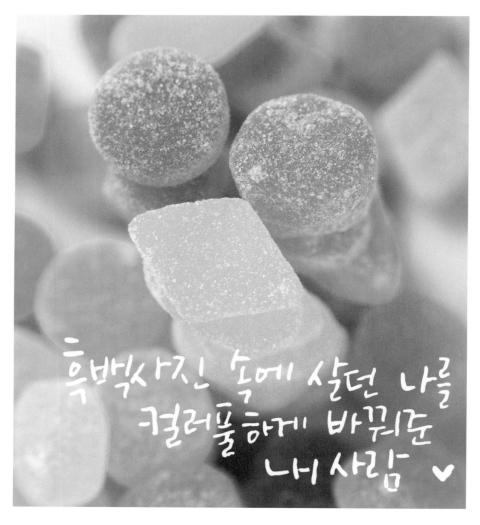

흑백사진 속에 살던 나를
컬러풀하게 바꿔준
내 사람 ♥

딥펜 : 딥펜 또한 다양한 표현이 가능하기에 풋풋한 느낌을 표현하기 위해 삐뚤빼뚤하게 표현

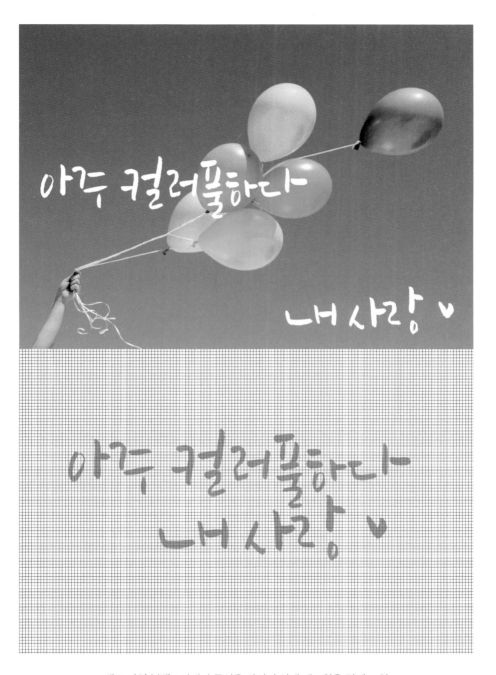

펠트 타입 붓펜 : 필체의 특성을 살리기 위해 세로획을 길게 표현

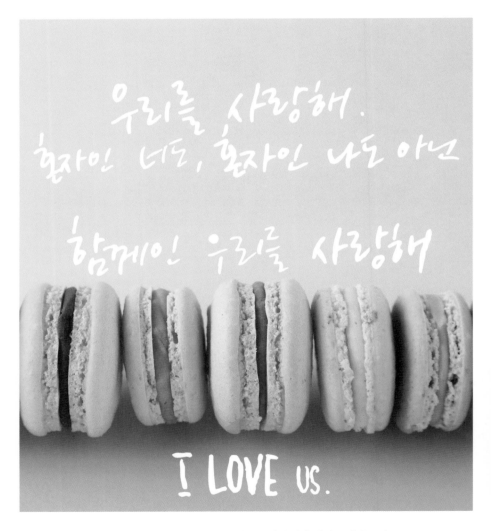

내 사람에게 하는 말

우리를 사랑해.
혼자인 너도, 혼자인 나도 아닌

함께인 우리를 사랑해

I LOVE us.

딥펜 : 딥펜 특유의 느낌을 살리기 위해 흘림의 필체를 섞어 표현

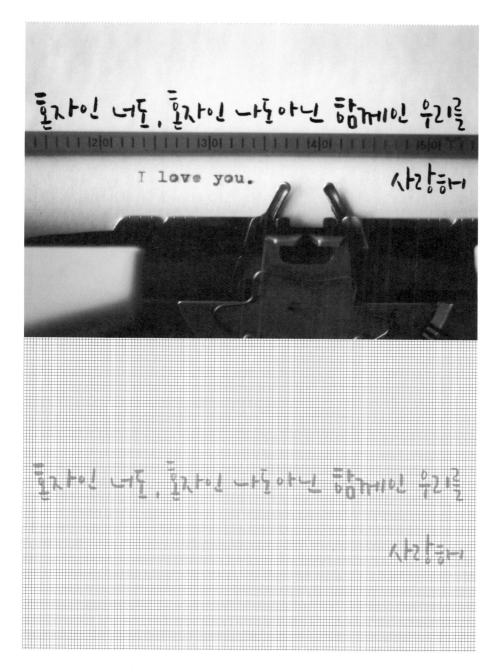

I love you.

펠트 타입 붓펜 : 펠트 타입 붓펜을 꼿꼿이 세워 쓰면서 필압을 표현

내 사람에게 하는 말

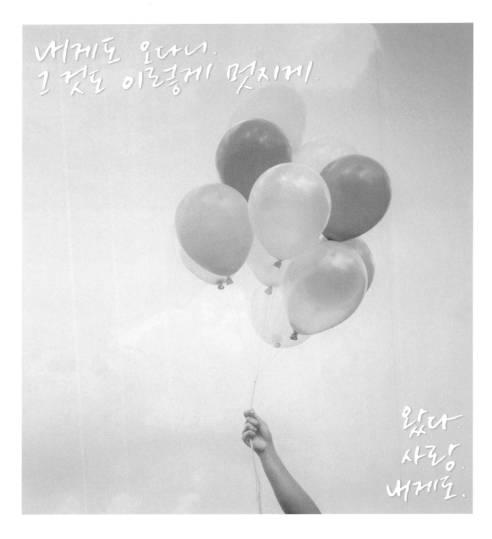

네게도 온다니.
그것도 이렇게 멋지게.

왔다.
사랑.
내게도.

펠트 타입 붓펜 : 펠트 타입 붓펜을 꼿꼿이 세워 쓰면서 필압을 표현

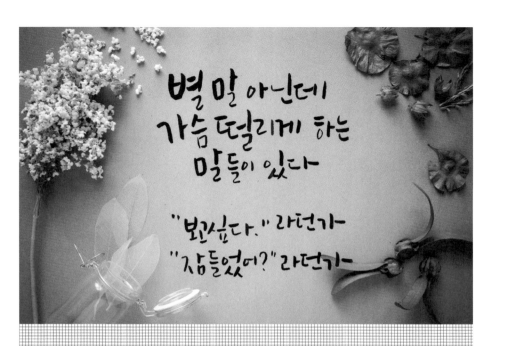

별 말 아닌데
가슴 떨리게 하는
말들이 있다

"보고싶다." 라던가
"잠들었어?" 라던가

별 말 아닌데
가슴 떨리게 하는
말들이 있다

"보고싶다." 라던가
"잠들었어?" 라던가.

펠트 타입 붓펜 : 붓펜을 살짝 눕혀 써서 획의 시작은 굵게 끝은 뾰족하게 쓰면서 필압을 함께 표현

내 사람에게 하는 말

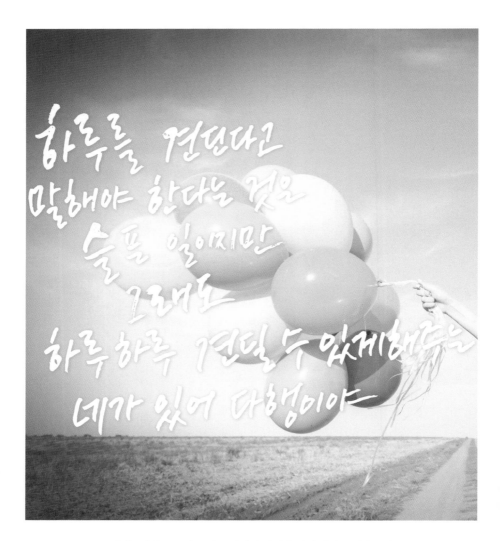

딥펜 : 딥펜 특유의 느낌을 살리기 위해 흘림의 필체를 섞어 표현

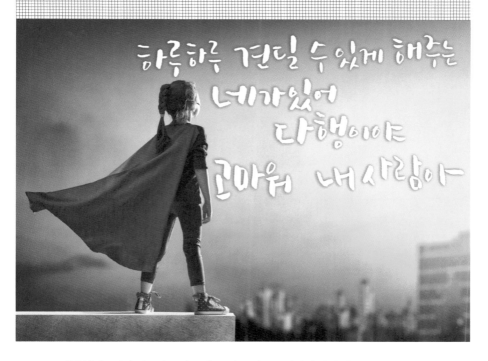

하루하루 견딜 수 있게 해주는
네가 있어
다행이야
고마워 내사랑아

모 타입 붓펜 : 붓과 비슷한 느낌을 낼 수 있는 점을 표현하기 위해 선 끝을 뾰족하게 표현

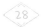
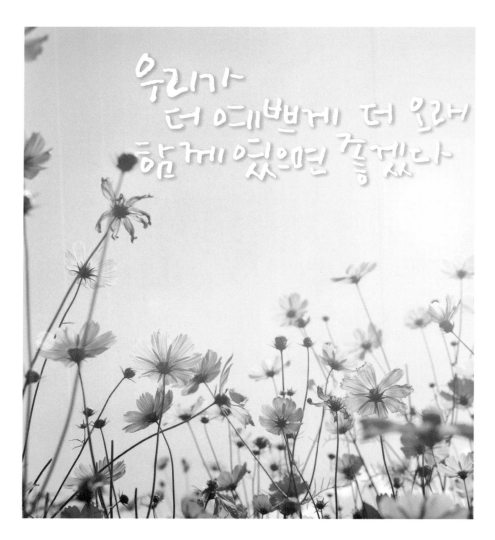

우리가
더 예쁘게 더 오래
함께 있으면 좋겠다

나무젓가락 : 젓가락을 이용하여 획을 잘라내여 귀여운 느낌을 주기 위한 작품

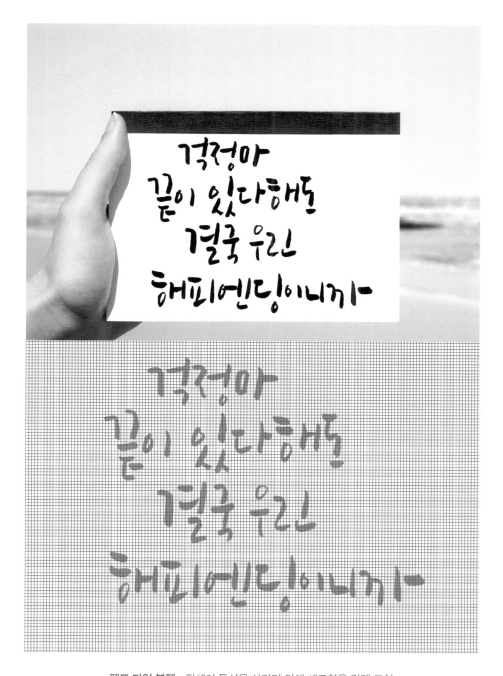

펠트 타입 붓펜 : 필체의 특성을 살리기 위해 세로획을 길게 표현

내 사람에게 하는 말

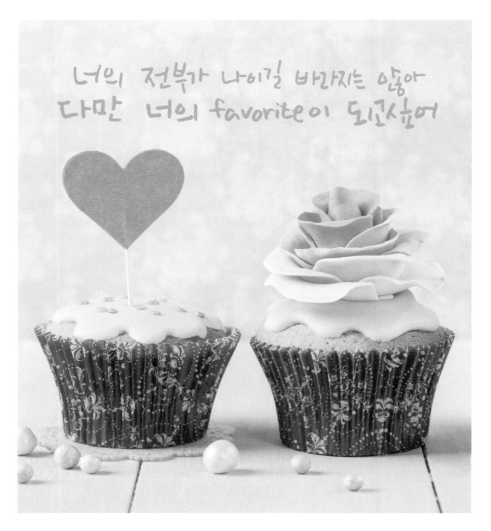

너의 전부가 나이길 바라지는 않아
다만 너의 favorite이 되고싶어

나무젓가락 : 젓가락 특유의 딱딱한 느낌을 위해 직선 위주로 각지게 표현

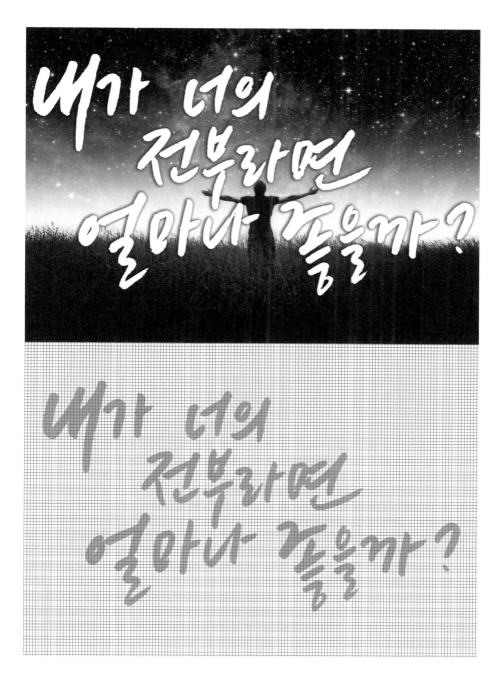

붓 : 필압을 줄이고 비슷한 굵기로 표현하는 동시에 가독성을 높인 작품

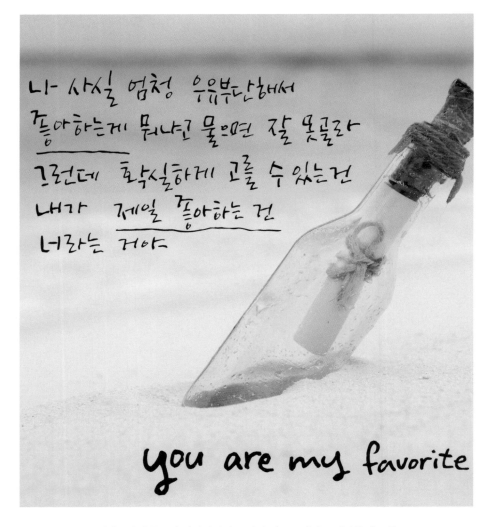

나 사실 엄청 우유부단해서
좋아하는게 뭐냐고 물으면 잘 몰라
그런데 확실하게 고를 수 있는건
내가 제일 좋아하는 건
너라는 거야

you are my favorite

딥펜 : 딥펜 특유의 사각거림이 느껴질 정도로 각지고 날카롭게 표현

우유부단하지 않아도 되는
유일한 한 가지
"사귀는 사람 있어요?"
"네!"

우유부단하지 않아도 되는
유일한 한 가지
"사귀는 사람 있어요?"
"네!"

펠트 타입 붓펜 : 펠트 타입 붓펜을 꼿꼿이 세워 쓰면서 필압을 표현

내 사람에게 하는 말

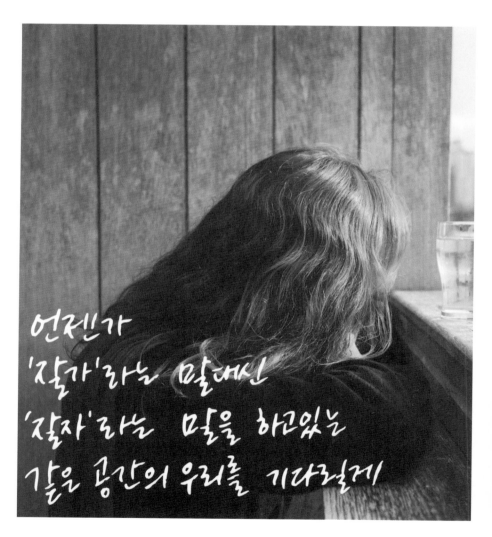

언젠가
'잘가'라는 말대신
'잘자'라는 말을 하고있는
같은 공간의 우리를 기다릴게

딥펜 : 딥펜 특유의 느낌을 살리기 위해 흘림의 필체를 섞어 표현

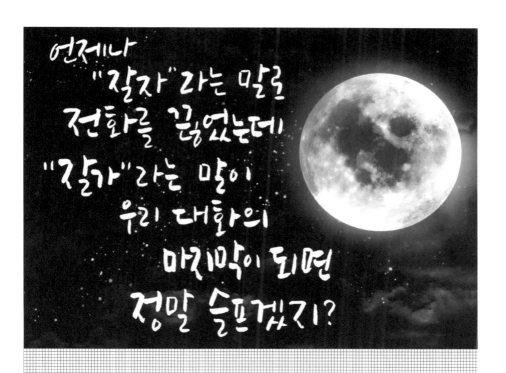

언제나
"잘자"라는 말로
전화를 끊었는데
"잘자"라는 말이
우리 대화의
마지막이 되면
정말 슬프겠지?

언제나
"잘자"라는 말로
전화를 끊었는데
"잘자"라는 말이
우리 대화의
마지막이 되면
정말 슬프겠지?

펠트 타입 붓펜 : 펠트 타입 붓펜을 꼿꼿이 세워 쓰면서 필압을 표현

내 사람에게 하는 말

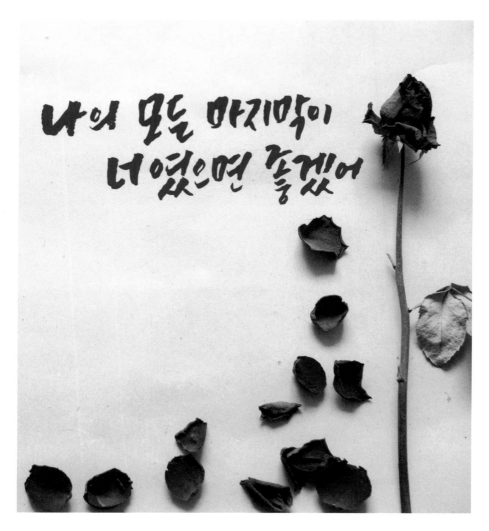

붓 : 필압을 줄이고 비슷한 굵기로 표현하는 동시에 가독성을 높인 작품

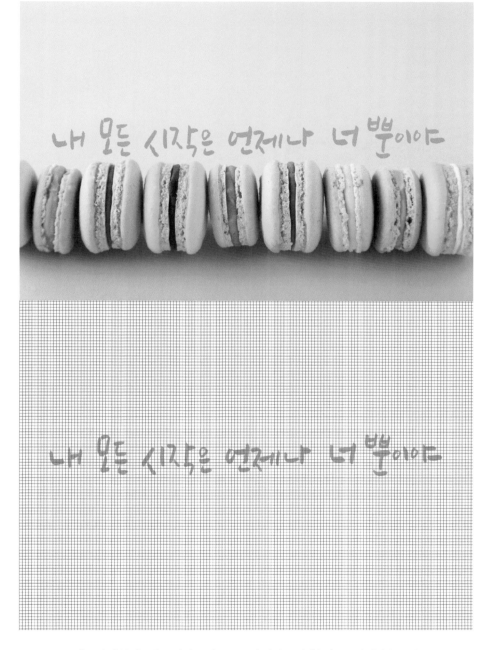

펠트 타입 붓펜 : 펠트 타입 붓펜을 꼿꼿이 세워 쓰면서 'ㅇ'부분에 필압을 표현

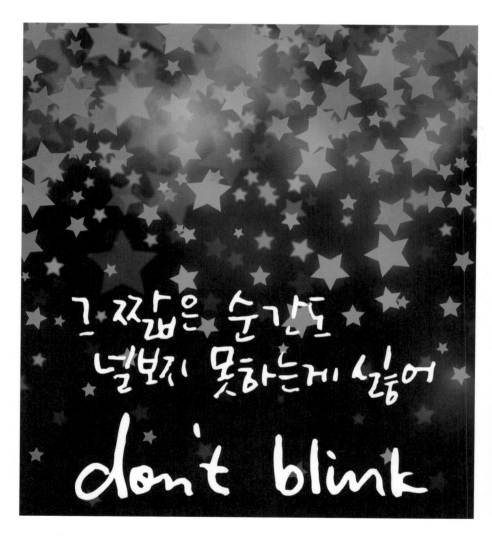

딥펜 : 딥펜 또한 다양한 표현이 가능하기에 풋풋한 느낌을 표현하기 위해 삐뚤빼뚤하게 표현

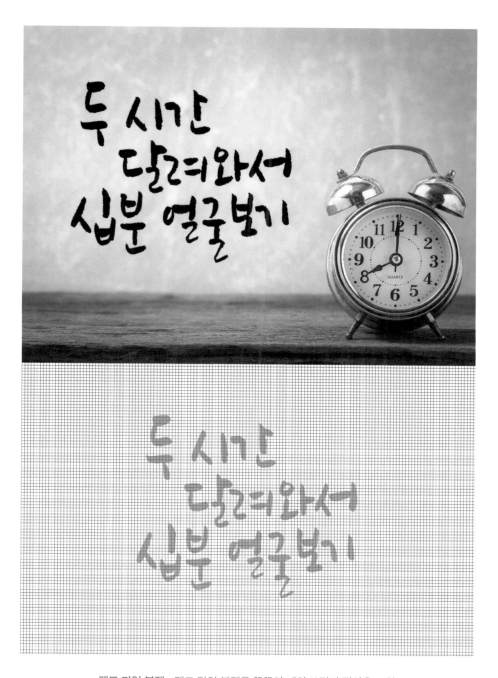

펠트 타입 붓펜 : 펠트 타입 붓펜을 꼿꼿이 세워 쓰면서 필압을 표현

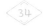

내 사람에게 하는 말

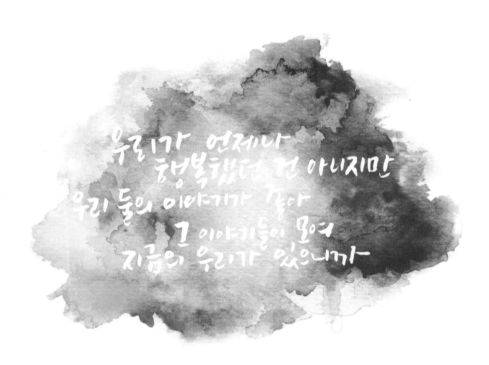

우리가 언제나
행복했던 건 아니지만
우리 둘의 이야기가 좋아
그 이야기들이 모여
지금의 우리가 있으니까

모 타입 붓펜 : 붓과 비슷한 느낌을 낼 수 있는 점을 표현하기 위해 선 끝을 뾰족하게 표현

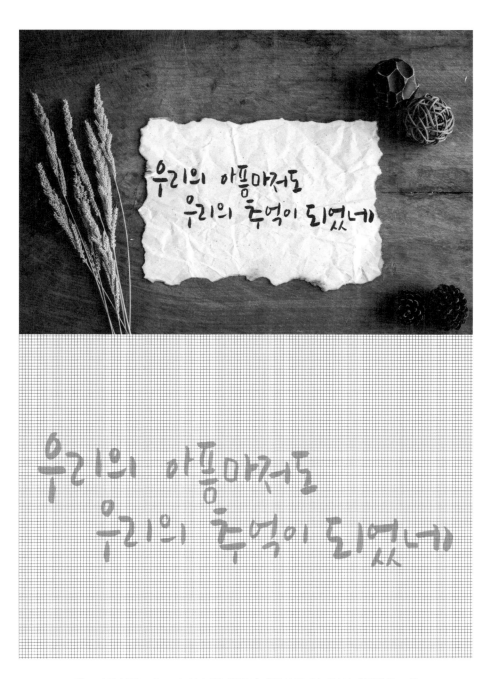

펠트 타입 붓펜 : 펠트 타입 붓펜을 꼿꼿이 세워 쓰면서 'ㅇ'부분에 필압을 표현

내 사람에게 하는 말

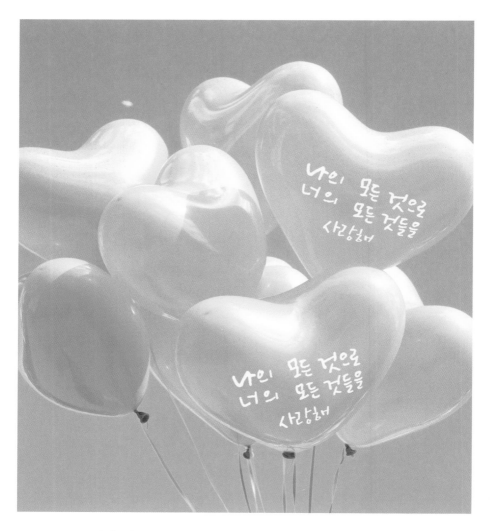

딥펜 : 딥펜 특유의 사각거림이 느껴질 정도로 각지고 날카롭게 표현

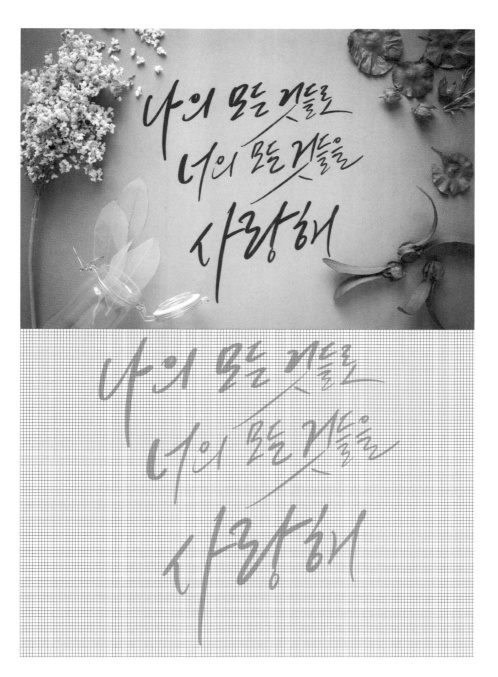

디지털 캘리그라피 : 브러시 세팅을 붓에 가깝께 설정하여 흘림을 디지털로 표현

내 사람에게 하는 말

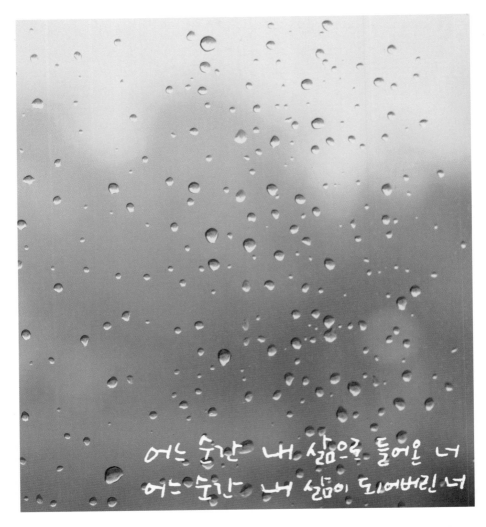

어느 순간 내 삶으로 들어온 너
어느 순간 내 삶이 되어버린 너

딥펜 : 딥펜 또한 다양한 표현이 가능하기에 풋풋한 느낌을 표현하기 위해 삐뚤빼뚤하게 표현

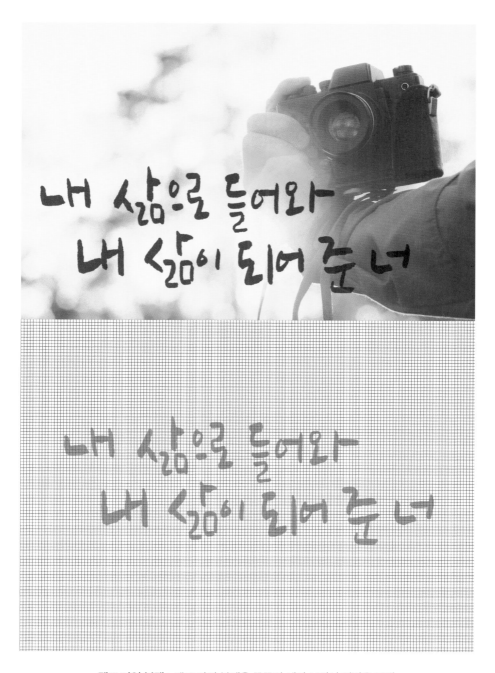

펠트 타입 붓펜 : 펠트 타입 붓펜을 꼿꼿이 세워 쓰면서 필압을 표현

Ctrl + C , Ctrl + V

사진 속에 너있다.
그대로 내 방에 복붙하고싶어!

딥펜 : 딥펜 또한 다양한 표현이 가능하기에 풋풋한 느낌을 표현하기 위해 삐뚤빼뚤하게 표현

펠트 타입 붓펜 : 펠트 타입 붓펜을 꼿꼿이 세워 쓰면서 필압을 표현

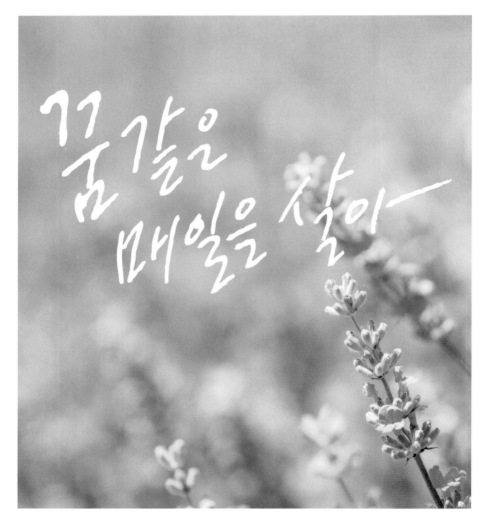

딥펜 : 딥펜 특유의 느낌을 살리기 위해 흘림의 필체를 섞어 표현

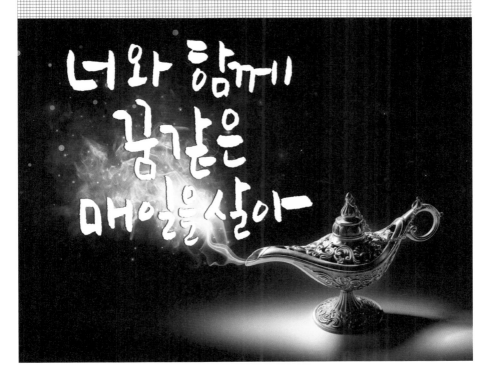

펠트 타입 붓펜 : 펠트 타입 붓펜을 꼿꼿이 세워 쓰면서 필압을 표현

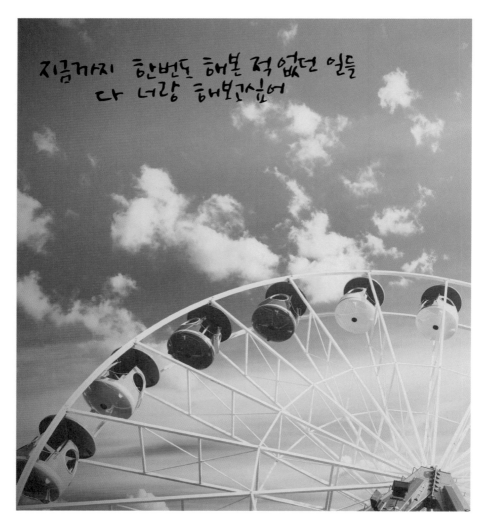

지금까지 한번도 해본 적 없던 일들
다 너랑 해보고싶어

딥펜 : 딥펜 또한 다양한 표현이 가능하기에 풋풋한 느낌을 표현하기 위해 **삐뚤빼뚤**하게 표현

펠트 타입 붓펜 : 펠트 타입 붓펜을 꼿꼿이 세워 쓰면서 필압을 표현

내 사람에게 하는 말

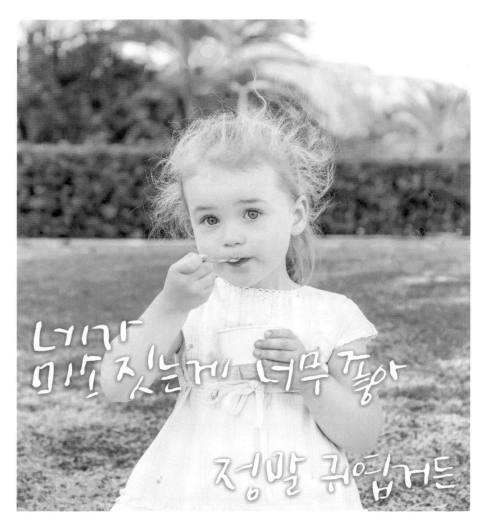

네가
미소 짓는게 너무 좋아

정말 귀엽거든

딥펜 : 딥펜 또한 다양한 표현이 가능하기에 풋풋한 느낌을 표현하기 위해 삐뚤빼뚤하게 표현

딥펜 : 딥펜 특유의 사각거림이 느껴질 정도로 각지고 날카롭게 표현

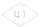
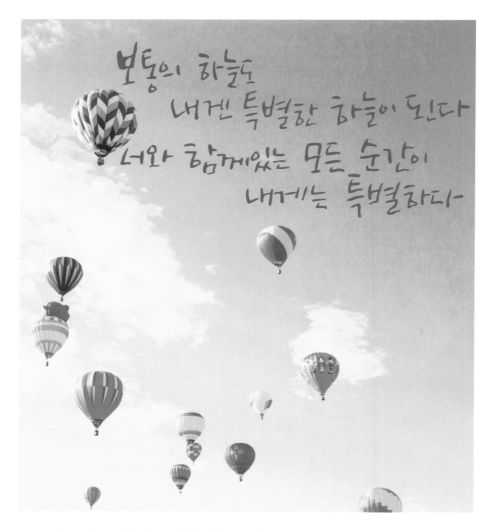

보통의 하늘도
내겐 특별한 하늘이 된다
너와 함께있는 모든 순간이
내게는 특별하다-

딥펜 : 딥펜 또한 다양한 표현이 가능하기에 풋풋한 느낌을 표현하기 위해 삐뚤빼뚤하게 표현

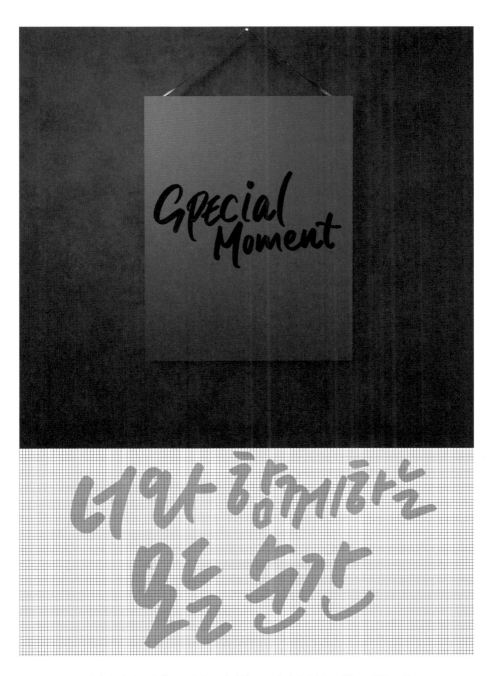

디지털 캘리그라피 : 브러시를 마커형으로 세팅하여 부드러운 느낌을 표현

내 사람에게 하는 말

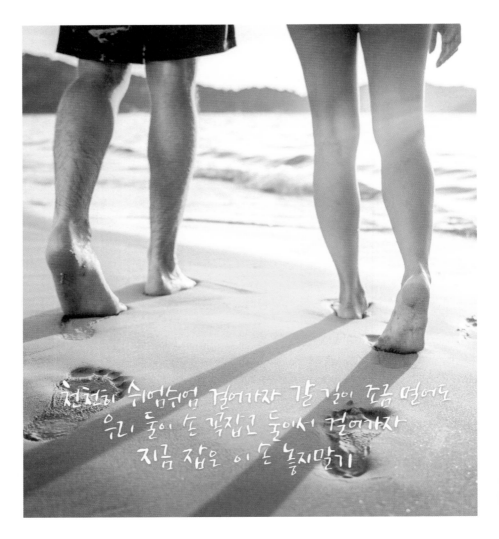

천천히 쉬엄쉬엄 걸어가자 갈 길이 조금 멀어도
우리 둘이 손 꼭잡고 둘이서 걸어가자
지금 잡은 이 손 놓지말기

딥펜 : 딥펜 또한 다양한 표현이 가능하기에 풋풋한 느낌을 표현하기 위해 삐뚤빼뚤하게 표현

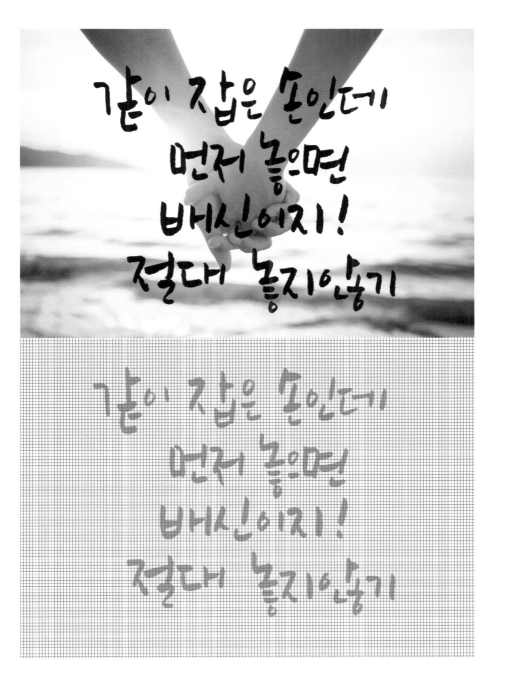

펠트 타입 붓펜 : 펠트 타입 붓펜을 꼿꼿이 세워 쓰면서 필압을 표현

눈에서 멀어진다고 걱정하지마
넌 단한순간도 내 마음에서 멀어진 적 없어

딥펜 : 딥펜 또한 다양한 표현이 가능하기에 풋풋한 느낌을 표현하기 위해 삐뚤빼뚤하게 표현

눈에서 멸어지면
마음은 보고십어 안달난다

펠트 타입 붓펜 : 펠트 타입 붓펜을 꼿꼿이 세워 쓰면서 필압을 표현

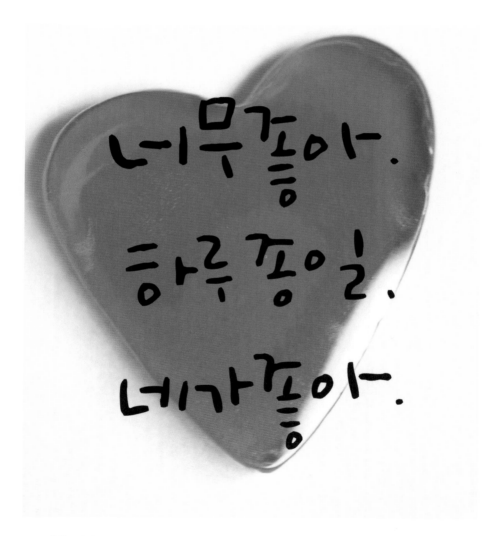

너무좋아.
하루종일.
네가좋아.

딥펜 : 딥펜으로도 귀여운 느낌을 표현하기 위해 곡선을 넣고 획의 위치를 삐뚤빼뚤하게 작업

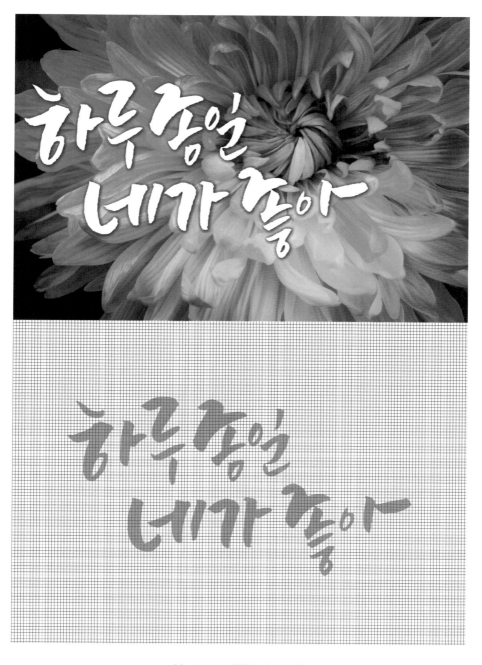

붓 : 붓으로 필압을 넣어 작업

내 사람에게 하는 말

함께 하고싶어
오늘도, 내일도, 다음주에도

내 마지막 페이지까지…

크레파스 : 크레파스 특유의 질감을 표현하기 위한 작업

내 마지막 페이지의
마지막 문장에 네가 있기를

펠트 타입 붓펜 : 펠트 타입 붓펜을 꼿꼿이 세워 쓰면서 'ㅇ'부분에 필압을 표현

디지털 캘리그라피

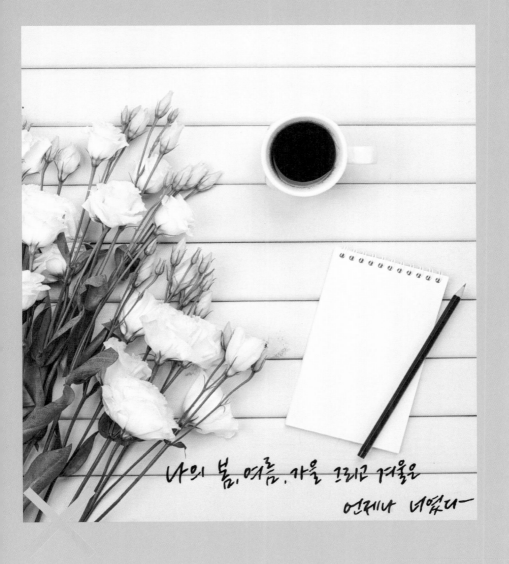

나의 봄, 여름, 가을 그리고 겨울은

언제나 너였다

디지털 캘리그라피 ios

디지털 캘리그라피

아날로그를 넘어 디지털 캘리그라피로!

캘리그라피는 종이 위에 꾹꾹 눌러 쓴 손 글씨로 아날로그적 감성을 표현해내는 예술이라고 할 수 있습니다. 하지만 이렇게 아날로그 감성을 나타내는 예술에도 변화의 움직임이 일고 있는데, 바로 디지털 캘리그라피의 발전입니다.

사실 태블릿을 이용하여 글씨를 쓰는 디자이너 분들은 많았지만, 최근에는 태블릿 pc의 발전과 스타일러스 펜의 발전으로 간단하게 작업하고 바로 쓸 수 있는 디지털 캘리그라피가 크게 주목 받고 있습니다. 캘리그라피를 하기에 적합한 앱 소개와 간단한 브러시 세팅으로 디지털 캘리그라피에 도전해 볼 계기가 되었으면 좋겠습니다.

디지털 캘리그라피를
위한 앱 Procreate

세계적으로 그림을 그리는 아티스트들에게 인기를 끌던 이 앱은 어느새 캘리그라퍼들의 인기를 독차지하고 있습니다. 많은 캘리그라퍼들이 이 앱을 사용해 디지털 캘리그라피를 시도했으며, 상당수의 캘리그라퍼들이 놀라울 정도의 발전을 보이며 디지털 캘리그라피의 새 장을 열고 있습니다.

1. Procreate를 설치 및 기본 설정 하기

먼저 앱스토어에서 Procreate앱을 다운 받습니다.
다운받은 앱을 실행시키면 샘플로 작업이 되어있는 이미지를 볼 수 있는데, 역시나 그림을 그리는 용도로 많이 사용되는 앱답게 잘 그려진 그림들을 볼 수 있습니다.
새 작업을 위해 오른쪽 상단에 있는 +를 터치하면 사용할 수 있는 캔버스를 선택할 수 있는데 다양한 사이즈로 준비된 캔버스 외에 New Canvas를 터치하면 사이즈를 지정, 생성할 수 있습니다.

밀리미터, 센티미터, 인치 그리고 픽셀까지 원하는 단위로
사이즈를 설정할 수 있습니다. 놀라운 점 중 하나는 해상도
(dpi)를 설정할 수 있다는 것입니다. 이는 기존의 디지털 캘
리그라피의 한계였던 낮은 웹 용 해상도(72dpi)에서 벗어나
실제 출력까지 가능한 다양한 작업이 가능하다는 뜻입니다.
또한 각 사이즈별, 해상도별로 생성 가능한 최대 레이어를
보여주는 점도 앱의 완성도를 높여주는 요소입니다.

캔버스를 선택하면 넓은 빈 공간인 작업 영역이 나옵니다.

이제 디지털 캘리그라피 작업을 위한 기본 준비는 끝났습니다.

2. 본격적으로 세팅 및 작업하기

(1) 브러시

준비된 캔버스에 글씨를 쓰기 위한 필수 설정 중 하나는 브러시 세팅입니다. 브러시에 따라 표현되는 글씨의 형태가 크게 다르기 때문에 매우 중요한 작업 중 하나입니다.

외국에서는 왕성하게 디지털 캘리그라피 시장을 열어가고 있는 많은 캘리그라퍼들이 자신의 브러시 세팅을 무료로 공개하며 디지털 캘리그라피 활성화에 힘 쏟고 있습니다. 가장 활발한 활동을 보여주고 있는 캘리그라퍼 중 페기 딘(Peggy Dean)의 브러시를 소개 해보도록 하겠습니다.

페기의 홈페이지 http://www.thepigeonletters.com에 접속하면 무료로 공개되어 있는 브러시를 다운받아 사용할 수 있으며, 페기의 다른 유료 브러시 또한 구매가 가능합니다. 브러시뿐 아니라 연습을 해볼 수 있는 practice sheet도 공개되어 있으니 활용하면 큰 도움이 될 것입니다.

홈페이지 접속 후 상단 메뉴 중 Freebies에 있는 것이 무료로 공개된 소스들입니다. 이 중 오른쪽 아래에 있는 'the pigeon letters brush pen'을 다운받아 사용해보겠습니다.

TIP 브러시 저장하기

무료로 공개된 브러시라도 처음 사용하는 사람이라면 받아 사용하는 것도 좀 까다로울 수 있습니다. 하지만 천천히 지시를 따라하시면 새로운 브러시를 본인의 앱에 넣을 수 있습니다.

브러시를 터치, 다운로드를 시도하면 드롭박스 앱으로 연결됩니다. 앱에서 열면 다음과 같이
'미리보기 불가 파일'로 표시가 됩니다.

이때, 오른쪽 상단의 '내보내기'를 터치하면 open in이라고 뜨고 이를 터치하면 'Procreate로
복사하기'가 보입니다.

이제 Procreate 앱이 열리고 Imported에 보면 방금 받은 브러시가 추가되어 있음을 확인할 수 있습니다.

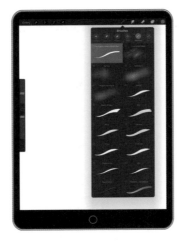

(2) 글씨 쓰기

본격적으로 아이패드와 애플 펜슬, 그리고 Procreate 앱을 활용하여 캘리그라피를 써보도록 하겠습니다.

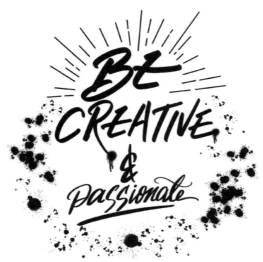

❶ 쓰기

먼저 브러시를 사용하여 그대로 글씨를 쓰는 방법입니다. 새로 받은 브러시를 선택하고 원하는 색상을 골라 글씨를 쓰면 되는데요, 이때 중요한 것은 종이에 글씨를 쓸 때와 마찬가지로 속도입니다. 캘리그라피를 할 때 글자를 쓰는 속도가 빨라지면 절대 좋은 글씨가 나올 수 없습니다. 연습을 위해 이미지를 다운받아 그 위에 글씨를 따라 써보는 것이 좋은데, 레이어를 추가해 쓴다면 원본을 훼손하지 않고 연습을 할 수 있습니다. 레이어는 이미지를 불러온 상태에서 레이어 아이콘을 터치하여 추가할 수 있습니다.

이제 다운받은 커스텀 브러시로 글씨를 쓰면 됩니다. 캔버스 왼편의 바 두 개를 이용하면 브러시의 크기와 불투명도를 조절할 수 있습니다. (상단 크기, 하단 불투명도)

글씨를 써 내려가는 속도가 빨라지지 않게 천천히 따라 씁니다. 다시 한 번 강조하지만, 글씨를 천천히 써야 합니다!!

글씨를 체본대로 따라 써본 뒤에는 레이어 아이콘을 터치하여 체본 이미지의 닷을 해제, 배경 이미지를 없애고 기존에 이미지가 있던 빈 공간에 내가 직접 쓴 글씨를 보며 한번 더 연습합니다.

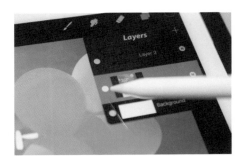

❷ 지우기

글씨를 반드시 '써서' 캘리그라피로 표현할 필요는 없습니다. 조금만 생각을 바꾸면 훨씬 멋진 디지털 캘리그라피 작품을 만들어낼 수 있습니다. 이는 다름 아닌 '지우개' 툴을 활용하는 것입니다.

먼저, 새 캔버스를 열어 배경 작업을 하는데, 스프레이 브러시를 이용해 다양한 색상으로 흩뿌려줍니다.

새 레이어를 추가하고 배경 전체를 흰색으로 칠합니다. (오른쪽 상단 컬러 피커로 흰색 선택, 길게 누른 채로 드래그 해 배경으로 이동)

이제, '지우개' 툴에서 마음에 드는 브러시를 선택해 글씨를 써 내려가면 됩니다. 요즘 핫하다는 '스크래치북'과 같은 원리로 이해하면 됩니다. 이렇게 지워나가면 그라데이션이 나타나면서 멋진 작품이 완성됩니다.

❸ 이미지 위에 글씨 쓰기

디지털 캘리그라피는 멋지게 찍은 사진과 함께할 때 더욱 큰 효과를 볼 수 있습니다. 종이에 쓴 글씨를 촬영하거나 스캔하여 컴퓨터 편집을 거쳐 사진 위에 합성하는 기존의 작업 과정을 모두 생략하고, 사진 위에 바로 글씨를 쓸 수 있기 때문입니다.

먼저, 새 캔버스를 생성할 때와 마찬가지로 오른쪽 상단의 +를 터치한 후 import를 터치합니다.

Photo를 선택한 후, 원하는 사진을 고릅니다.

이제 원하는 브러시와 색상을 선택하고 글씨를 쓰면 됩니다.
단, 레이어를 추가하여 글씨 레이어를 따로 생성해 둡니다.

글씨를 쓴 후에는 간단하게 위치, 크기 등을 편집할 수 있습니다. 먼저 글씨 레이어를 선택한 후 왼쪽 상단에 있는 커서 아이콘을 선택합니다. 그러면 글씨만 선택이 되는데요, 이때 각 모서리에 있는 파란 점을 터치해서 크기를 조정하거나, 글씨를 잡아 위치를 조정할 수 있습니다.

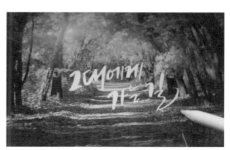

어떤 좋은 팁이 있어도 연습하지 않으면 실력은 늘지 않습니다. 마찬가지로 디지털 캘리그라피를 위한 좋은 브러시를 갖고 있다고 해도 연습하여 내 손에 맞게 세팅을 맞추지 않으면 멋진 글씨가 나올 수 없습니다.

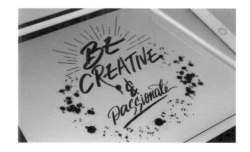

앱 합성

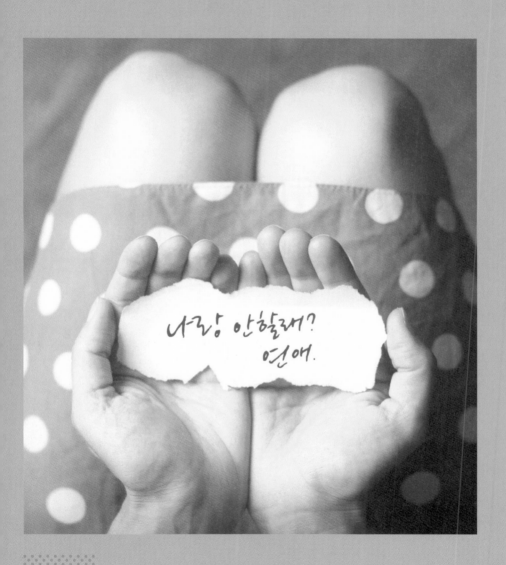

포토샵을 이용한 글씨 떠내기

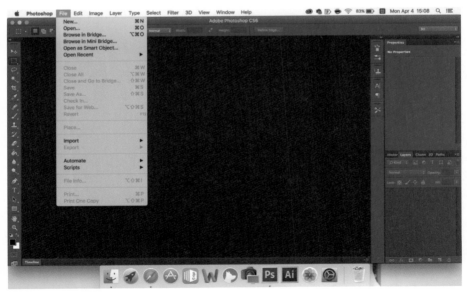

❶ 먼저 촬영한 캘리그라피 사진을 포토샵에서 불러옵니다.

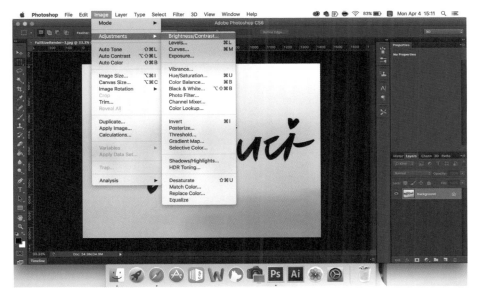

❷ image 〉 Adjustments 〉 Brightness / Contrast를 선택합니다.

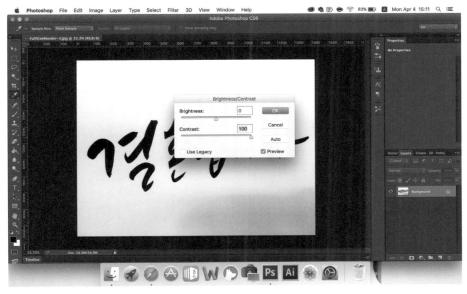

❸ Contrast를 100으로 설정하는데 이를 2회에서 3회 반복합니다.

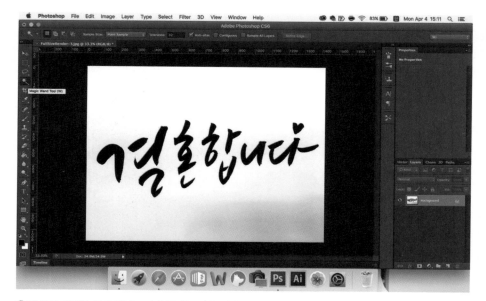

❹ 반복된 작업을 통해 캘리그라피 글씨는 더욱 검게, 바탕은 흰색으로 설정이 되었으면 Magig wand 툴을 선택합니다.

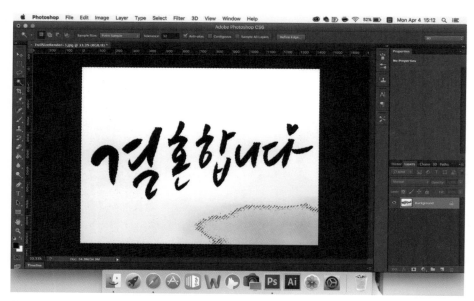

❺ 마술봉으로 흰색으로 설정된 부분을 선택합니다.

❻ 선택된 상태에서 지우개 툴을 선택, 바탕 부분을 모두 지워냅니다.

❼ 다시 마술봉 툴을 이용하여 글씨 부분을 선택한 후 브러시 툴을 이용하여 검은색으로 칠해줍니다.

여기까지 따라하셨으면 새로운 사진을 불러온 후 합성을 하는 방법은 아주 간단합니다.

먼저 흰 바탕에 검은색 글씨만 올라가있는 이미지를 불러온 후 마술봉을 이용하여 글씨 부분만 선택합니다.

Ctrl+C 로 글씨 부분을 선택한 상태에서 바탕이 될 이미지를 불러옵니다.

바탕이 될 이미지를 불러온 후 Ctrl+V로 글씨를 붙여넣기하면 간단하게 합성을 마칠 수 있습니다.

캘리그라피 벡터파일 만들기

포토샵을 통하여 흰바탕과 글씨 부분을 분리해놓은 후 일련의 과정을 통하여 벡터파일을 만들
수 있는데요, 그 과정을 살펴보겠습니다.

❶ 마술봉툴을 이용하여 캘리그라피 글씨 부분을 선택하고, path를 선택합니다.

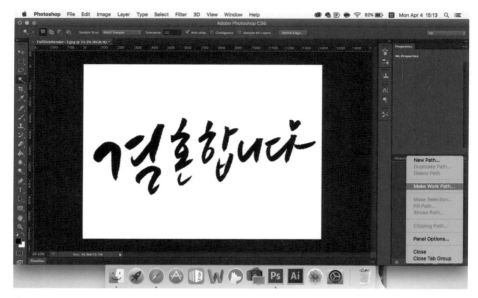

❷ 오른쪽 확장 버튼을 클릭하여 Make Work Path를 클릭합니다.

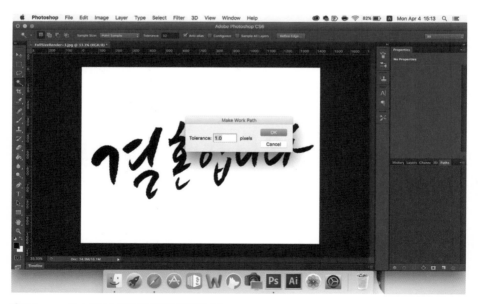

❸ Tolerance를 1.0으로 설정 후 OK를 클릭합니다.

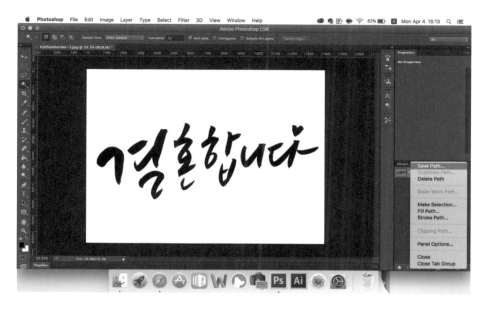

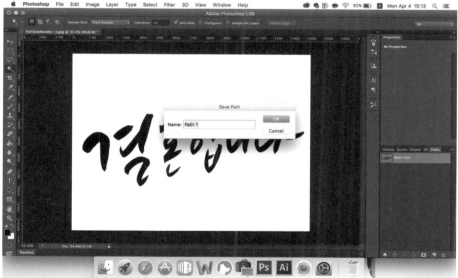

❹ 이제 Save path를 클릭, 저장합니다.

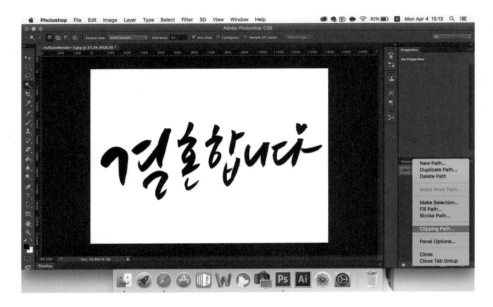

❺ 다시 한 번 확장 버튼을 클릭, Clipping Path를 클릭한 후 저장합니다.

❻ Save as를 선택하여 저장하는데 이때, 확장자를 Photoshop EPS로 선택합니다.

❼ OK를 눌러 저장합니다.

❽ 이제 Adobe Illustrator를 실행합니다.

❾ 불러오기에서 방금 저장한 EPS파일을 선택, 불러옵니다.

⑩ EPS파일을 불러온 상태입니다.

⑪ 이때 Direct selection tool을 선택합니다.

⑫ 글씨가 아닌 전체가 선택될 수 있도록 선택합니다.

⑬ delete 버튼으로 삭제한 후 Selection tool을 이용하여 글씨 부분으로 이동하면 글씨의 윤곽을 확인할 수 있습니다.

⑭ 전체를 선택한 후 Fill 부분에서 색상을 선택합니다. 확인을 쉽게 하기 위하여 검은색으로 설정하였습니다.

⑮ 크기를 줄여 작업영역 안으로 들어올 수 있게해줍니다.

⑯ 다시 Direct Selection Tool을 이용하여 글씨를 선택한 후 마우스 오른쪽 버튼을 클릭합니다. 그리고 Ungroup을 통하여 글씨를 획별로 나누어 줍니다.

⑰ Save as를 통하여 저장합니다.

⑱ 알맞은 버전을 선택하여 저장합니다.

사진 합성 어플리케이션
활용을 통한
캘리그라피 합성

SigNote

iOS 전용 사진 합성 앱인 SigNote를 활용하면 손쉽게 캘리그라피와 사진을 합성할 수 있습니다.

❶ 앱을 다운 받고 실행시킵니다.

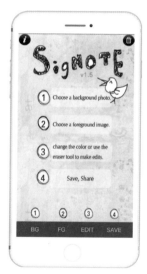

❷ 아래쪽에 나와있는 1-2-3-4 의 순으로 합성이 진행됩니다.

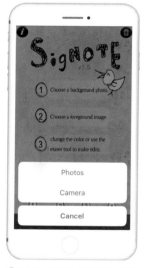

❸ 먼저 1 BG를 선택하여 배경 이 될 사진을 선택합니다. 이때, 사진은 이미 촬영된 사진 혹은 카메라를 사용해 즉석에서 촬 영을 할 수 있습니다.

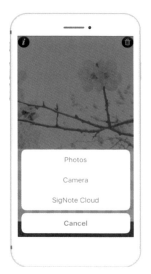

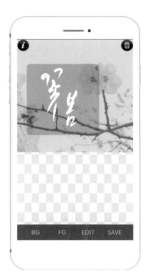

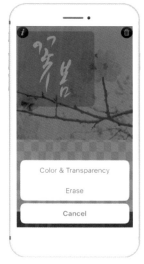

❹ 사진을 선택한 후 2 FG(fore ground)를 선택하여 캘리그라 피를 선택합니다.

❺ 선택된 캘리그라피는 자동 으로 반전되어 검은색 글씨가 흰색으로 올라가게 됩니다.

❻ 3 edit 버튼을 터치하여 컬 러, 투명도 및 불필요한 부분을 삭제할 수 있습니다.

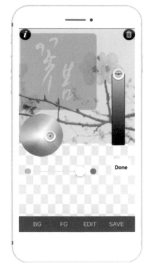

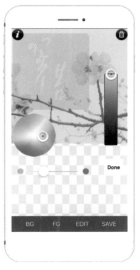

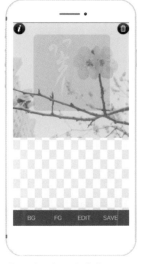

❼ 색상 설정

❽ 투명도 설정

❾ 불필요한 글씨 삭제

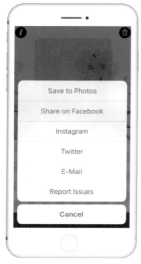

⑩ 마지막 4 save를 선택, 저장 할 수 있으며 이때, 다양한 옵션을 통해 SNS에 직접 등록이 가능합니다.

⑪ 카메라롤에 저장하는 경우 선택을 통해 파일의 크기(해상도)를 설정할 수 있습니다.

⑫ 결과물

iOS와 android 모두에서 만날 수 있는 캘리그라피 전용 사진 합성 앱 '감성공장'

스마트폰을 활용한 캘리그라피 사진 합성이 유행하면서 전용 앱이 출시되었습니다. iOS와 android에서 모두 만나 볼 수 있는 '감성공장'의 사용법을 알아보겠습니다.다.

앱스토어에서 '감성공장'을 검색해 구매합니다.
(iOS 기준, android는 무료)

스마트폰에 다운 받은 뒤 앱을 실행하면 튜토리얼 이미지를 통해 간단한 사용법을 확인할 수 있습니다.

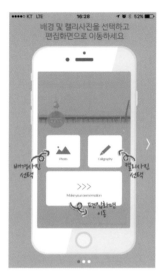

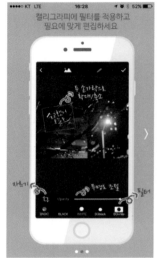

튜토리얼 이미지에서 볼 수 있던 심플함은 첫 화면에서 바로 확인할 수 있습니다.

세 개의 버튼이 있는데 아주 간단합니다. 우선 왼쪽 위에 있는, 갈매기 아래의 인스타그램 아이콘을 누르면 감성공장의 공식 인스타그램 페이지로 연결됩니다. 이곳에서 샘플 사진과 캘리그라피를 저장하여 사용해 볼 수 있습니다. (상업적인 이용은 불가능)

그 아래에 있는 아이콘은 모양만 보아도 어떻게 사용하는 지 알 수 있을 정도로 간단합니다. 왼쪽에 있는 산과 해 모양의 photo 아이콘을 눌러 캘리그라피의 배경으로 사용할 이미지를 고릅니다.

배경을 고르면 다시 첫 화면으로 돌아오는데 이제 calligraphy라고 되어있는 연필 아이콘을 터치하여 배경 위에 올라가게 될 글씨 이미지를 선택하면 됩니다. (이때, 가급적이면 흰 바탕에 검정색으로 글씨만 잘 보이는 이미지가 좋습니다.)

마지막으로 make your own
emotion 아이콘은 터치하면 선택
한 이미지 위에 캘리그라피가 합성
되어 있는 것을 확인할 수 있습니
다. 흰 점선으로 표시된 영역을 드
래그로 움직여 원하는 위치에 글씨
를 두고 터치 줌으로 크기를 조절
하면 됩니다. 아래에 있는 색상 버
튼을 눌러 흰색 글씨, 검은색 글씨
등으로 바꿀 수 있습니다.

오른쪽 위의 체크 표시를 터치하면 합성된 이미지가 카메라롤에 저
장됩니다.

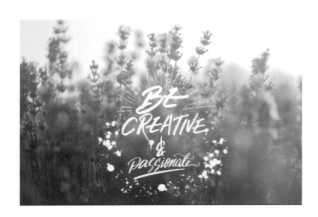

◆ 응용 – 그림자 효과 주기

앞서 살펴 본 기본 합성 과정을 한 번만 반복해줘도 그림자 효과를 줄 수 있습니다.

배경이 될 이미지를 선택할 때 방
금 합성해 둔 이미지를 배경으로
선택합니다. 그리고 캘리그라피를
선택할 때 앞서 골랐던 글씨와 같
은 글씨를 고릅니다.

여기서 중요한 것은 글씨의 색입니다. 앞서 합성을 했을 때 흰색 글씨로
했다면 검정으로, 검정으로 했다면 흰색으로 글씨를 합성하여 같은 위
치에 잘 올려 그림자로 표현합니다.

체크 모양 터치로 합성을 완료하고 완성된 이미지를 확인해보면, 자연스럽게 그림자 효과가 적용된 것을 확인할 수 있습니다.

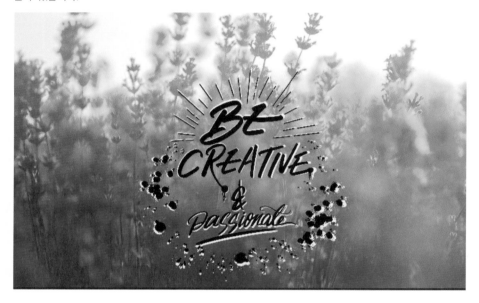

부록 · Work

윤하

뺨을 타고 흐르는 눈물을 표현하기 위해
세로 선을 길게 표현 하였으며
마지막 획에선 맺혀있는 눈물을 표현

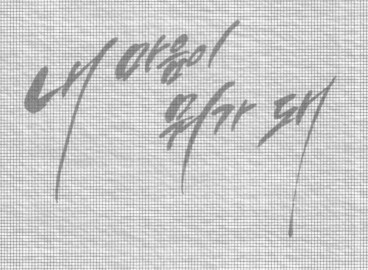

문명진

겨울 또 다시

마음 시린 겨울을 표현하기 위해
획의 끝을 의도적으로 날카롭게 표현

겨울 또 다시

니엘(틴탑)

못된 여자

날카로운 선이 주가 된 '못된'과
곡선이 추가 된 '여자'를 합쳐 작업하여
곡의 컨셉이였던 '섹시'하지만,
나만의 '여자'이길 바랐던 심리를 반영

못된 여자

브라운시티

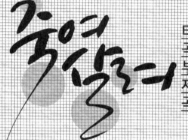

타이틀 자체가 주는 느낌과 달리
곡의 전체적인 분위기는
부드러운 음색의 발라드곡으로
제작진과 협의 하여
곡선이 많이 포함된 글씨로 표현

강남

KangNam
CHOCOLATE
(Feat. San E)

영문으로만 이루어진 타이틀이며,
블럭 초콜렛의 느낌을 위해 볼륨감있는 각진 형태로,
또 너무 투박하지 않도록 곡선을 넣어 작업했다.

KangNam
CHOCOLATE
(Feat. San E)

선율(업텐션) X 유주(우주소녀)

선율 (업텐션) + 유주 (여자친구)

보일듯 말듯

가장 힘들었던 작업 중 하나로
두 아이돌의 듀엣곡으로 풋풋함을 느낄 수 있도록
아이들이 쓴 듯한 느낌을 표현하였다.

선율 (업텐션) + 유주 (여자친구)

보일듯 말듯

윤슬

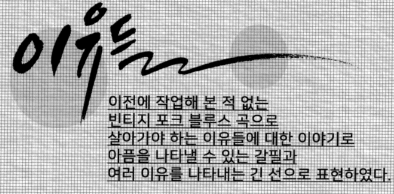

이전에 작업해 본 적 없는
빈티지 포크 블루스 곡으로
살아가야 하는 이유들에 대한 이야기로
아픔을 나타낼 수 있는 갈필과
여러 이유를 나타내는 긴 선으로 표현하였다.

몬스타엑스

네게만 집착해

사랑의 대상을 가르키는 '네게만'에는
부드러운 선을 사용, '집착해'와
상반되는 느낌을 표현

끊어진 획으로
온전 하지않은
두 사람의 관계를
표현

확정

네게만 집착해

반복적으로 획의 끝을
뾰족하게 마무리하여
한 사람에게만 꽂혀있는
심리상태를 표현

네게만 집착해

케이윌 X 매드 클라운

그게 뭐라고

헤어진 연인을 생각하며 떠오르는 감정들을 표현한 곡으로
아련해진 추억을 표현하기 위해
선의 끝을 지워지 듯 가늘게 표현한 작업이다.

그게 뭐라고

유승우 X 유연정 (아이오아이)

내가 니편이 되어줄게
유승우 X 유연정

연인을 따뜻하게 안아주며 위로가 되어주는 곡으로
두 아티스트의 이름보다 타이틀을 강조하여
연인에게 건네는 진심어린 한 마디를 표현하였다.

내가 니편이 되어줄게
유승우 X 유연정

이용선의 연인 캘리그라피 [내 사람에게]

1판 1쇄 인쇄 2017년 2월 1일
1판 1쇄 발행 2017년 2월 5일

지 은 이 이용선
발 행 인 이미옥
발 행 처 아이생각
정 가 13,000원
등 록 일 2003년 3월 10일
동록번호 220-90-18139
주 소 (04987) 서울 광진구 능동로 32길 159
전화번호 (02) 447-3157~8
팩스번호 (02) 447-3159

ISBN 978-89-97466-34-4 (13600)
I-17-01